普通高等院校数字媒体艺术与动画专业
"十三五"案例式规划教材

影视动画经典作品赏析

CLASSICAL ANIMATION APPRECIATION

任 姗 主编

华中科技大学出版社
http://www.hustp.com
中国·武汉

内容提要

本书根据各地域动画发展的状况分为三个板块,即美国动画、日本动画和欧洲动画,再以动画的发展状况为基准,根据各个作品在动画历史和动画艺术中所产生的影响作为重要依据,共挑选了 16 部优秀影片。其中美国动画 7 部,日本动画 6 部,欧洲动画 3 部。为了让读者对动画有全方位的了解,尽可能地凸显所选的影片在类型和形式上的多样性与丰富性,本书在形式上包含了传统手绘二维动画、CG 动画和定格动画(偶动画和剪纸动画)。本书从视觉表现、故事题材和技术特点等视角对影片进行了理性的分析,并对其进行深入的剖析,以便读者能客观认识作品的经典之处。本书不仅适合动画专业的同学学习,同时也可作为动画艺术爱好者的参考用书。

图书在版编目(CIP)数据

影视动画经典作品赏析 / 任姗主编. —武汉:华中科技大学出版社,2019.3(2023.12 重印)
普通高等院校数字媒体艺术与动画专业"十三五"案例式规划教材
ISBN 978-7-5680-4903-0

Ⅰ.①影… Ⅱ.①任… Ⅲ.①动画片－鉴赏－世界－高等学校－教材 Ⅳ.① J954

中国版本图书馆 CIP 数据核字(2019)第 004577 号

影视动画经典作品赏析

任 姗 主编

Yingshi Donghua Jingdian Zuopin Shangxi

策划编辑:金 紫
责任编辑:周怡露
封面设计:原色设计
责任校对:阮 敏
责任监印:朱 玢

出版发行:华中科技大学出版社(中国·武汉) 电话:(027)81321913
　　　　　武汉市东湖新技术开发区华工科技园 邮编:430223
录　　排:华中科技大学惠友文印中心
印　　刷:湖北新华印务有限公司
开　　本:880mm×1194mm　1/16
印　　张:8.5
字　　数:182 千字
版　　次:2023 年 12 月第 1 版第 4 次印刷
定　　价:52.80 元

本书若有印装质量问题,请向出版社营销中心调换
全国免费服务热线:400-6679-118　竭诚为您服务
版权所有　侵权必究

前言
Preface

动画艺术是目前非常流行的影像艺术，虽说动画的历史与实拍电影相当，同样具有 100 多年的历史。可是从整体而言，动画艺术相对实拍电影来说，它在大众娱乐文化中显然并未占据重要的地位，在中国也曾是如此。但是邻国日本的动画自 20 世纪 60 年代以来发展迅猛，很快形成了强大的动画文化，日本动画不仅在东亚地区甚至对西方的娱乐文化都产生了重要的影响。不言而喻，一海之隔的中国显然也多年受到日本动画文化的影响，动画艺术形式在国内被越来越多的人了解，也受到越来越多的年轻人的喜爱，因此近十几年来动画也成为一个较热门的专业。

本书适合高等院校和高职高专院校的学生使用。"动画鉴赏"是动画专业的基础课程。对经典动画影片的认识和鉴赏是动画专业学生首先要具备的基本知识和能力。经典作品不仅仅是作品本身有优秀之处，有闪光之点，更多是因为它在一定时期有一定的历史意义和价值，对动画艺术发展产生了一定的影响。因此在编写该书中挑选影片的时候，更多是考虑到影片在历史中的价值和地位。同时，我希望同学们在学习该书之后，对动画艺术本身有一个较全面和客观的认识，因为赏析首先要客观和准确。而影片的优秀、经典也都是相比较而言的，除了横向比之外也要纵向比。在挑选影片之时，动画发展历史是重要的考量。笔者尽可能涵盖整个动画历史发展的大致脉络和里程碑式的事件。读者在学习本书之后，不

仅对动画史有大致的了解，同时还能够认识经典动画作品的客观性和整体性，最终达到赏析的真正目的。当然，除了历史之外，动画的技术、形式和类型都是动画全面性的重要组成部分。这些因素也都是挑选影片的重要考量之一。

最后，需要说明的是，赏析本身并没有绝对固定和标准的方法和手段，它是通过不断地补全动画本身和相关的知识而水到渠成、自然而然形成的认知和理解。因此同学们除了学习动画本身的知识之外，对与动画相关的文艺如电影、文学、美术、音乐等知识都需要有一定的了解，尤其是电影艺术。因此，此教材主旨并不在于教授如何鉴赏一部影片，而是通过鉴赏、分析影片来学习动画艺术，了解它相关的知识。

<div style="text-align:right">

编 者

2019 年 1 月

</div>

目录
Contents

第一章 美国动画经典作品赏析 /1
第一节 《白雪公主和七个小矮人》/3
第二节 《花园里的独角兽》/11
第三节 《摩登原始人》/19
第四节 《辛普森一家》/27
第五节 《玩具总动员》/34
第六节 《鬼妈妈》/43
第七节 《歌剧是什么，伙计？》/52

第二章 日本动画经典作品赏析 /59
第一节 《少年猿飞佐助》/61
第二节 《铁臂阿童木》/69
第三节 《光明战士阿基拉》/76
第四节 《幽灵公主》/83
第五节 《怪物之子》/92
第六节 《你的名字》/98

第三章 欧洲动画经典作品赏析 /107
第一节 《国王与小鸟》/108
第二节 《黄色潜水艇》/115
第三节 《故事中的故事》/120

第一章
美国动画经典作品赏析

众所周知，美国是世界上最先建立起动画产业的国家。美国动画最初是随着电影的出现、发展而开始的。19世纪末，西方正享受着工业革命带来的经济、科技发展的硕果，各种科学技术层出不穷，世界正朝着现代化、科技化的方向发展。而电影正是在这样一个日新月异的大环境之下出现的。

当时的电影机有两种：一种是法国卢米埃尔兄弟在1895年发明的电影机；另一种是美国发明家爱迪生在1894年发明的放映机。虽然说放映机在美国颇受大众的欢迎，但是卢米埃尔兄弟电影机的观影模式更顺应世界娱乐文化的发展潮流，最终成为了现代电影的先驱。电影机当时作为新兴的现代科技产物在世界范围内吸引了很多人的兴趣，他们积极研究各种方法和手段来创建各类具有视觉奇观性的活动影像，其中一些技术最终成为了后来的动画技术（比如定格动画技术）。因此可以说动画和电影历史同根同源，它们是随着电影机出现而发展的，随后实拍电影艺术迅速成熟，此后两者才开始分离成为各自相对独立的艺术形式。

20世纪初，美国电影发展迅猛，以《一个国家的诞生》（1915年）为标志，美国电影已经成为一种非常成熟的艺术形式。美国电影学者乔治·杜萨尔称："《一个国家的诞生》首次在美国上映的日子乃是好莱坞统治世界的开始。"美国好莱坞从20世纪20年代末开始进入黄金时代。而美国的动画也正是搭上美国电影产业飞速发展的顺风车而被带动起来。

当然美国动画的发展相对电影的发展要微弱很多。当时电影已经被人们认为是第七大艺术形式，而动画则是一种微不足道的存在。最初美国动画影片只有短片形式，完全依附于电影市场。当时最活跃的动画工作室则是Fleischer工作室。而著名的迪士尼公司是在20世纪20年代进入动画行业中（当时公司名为Laugh-O-Gram Films），同

样以创作动画短片为主。到了20世纪30年代,沃尔特·迪士尼将目光转向了长片动画。1937年,《白雪公主与七个小矮人》的出现成功地把美国和世界动画的发展带上了一个新的台阶。而美国动画也由此进入了一个黄金时代。遗憾的是,美国的动画电影长片领域一直由迪士尼公司垄断,因此迪士尼动画电影几乎就代表了当时美国动画电影的发展。直到20世纪60年代中后期,沃尔特·迪士尼去世,迪士尼公司开始衰退,这也标志着美国动画电影长片发展暂时告一段落。

同时期动画电影短片领域则是另一番风貌。当时最受瞩目的动画作品来自美国的一些大型电影公司,如华纳电影制片公司、米高梅制片公司等,除此之外,还有独立的动画公司,如UPA制片公司等。这些动画公司和电影公司都是美国当时动画短片领域的主力军,为美国创作了一系列经典的影片。尤其UPA制片公司,它在20世纪40年代末为动画艺术形式带来了全新的变化,也为世界动画带来了深远的影响,可以说它是当时最风光的明星动画制作公司。但是这一切都在20世纪50年代末陡然发生转折。电视机出现了,世界开始进入电视时代。新的播放平台以及当时电影行业内容的调整,都让美国的动画发展发生了很多变化,包括表现形式、制作手段和动画的观念。自20世纪60年代后,美国动画以电视动画为主,当时最具有代表性的动画公司则是汉娜-巴巴拉公司,直到20世纪70年代末,它几乎垄断了整个美国电视动画领域。

20世纪80年代末,迪士尼公司重振旗鼓,加上20世纪90年代其他新兴的动画制作公司(如梦工厂)的出现,美国动画电影长片又再次崛起。然而此时数字时代却悄然来临,在进入21世纪后,大屏幕中几乎被CG(Computer graphics,计算机绘图)动画占领,而二维动画形式大多只存在于电视平台。

本章根据各个重要的发展时期挑选了六部经典影片。第一部是迪士尼公司的《白雪公主和七个小矮人》,这是动画史上第一部动画电影长片,不言而喻,它的影响是极其深远的。第二部是UPA制片公司的《花园里的独角兽》,UPA动画在20世纪40年代到50年代曾风靡一时,它带来的不仅仅是动画形式上的创新,更多的是为动画艺术观念带来新的视角。第三部是《摩登原始人》,这是汉娜-巴巴拉公司的重要代表作,从这部影片中我们可以了解美国动画在进入电视时代后所经历的转变。第四部《辛普森一家》则是美国电视动画史上最著名的一部作品,与前一部《摩登原始人》相比,我们可以看到20世纪90年代美国动画观念发生的变化。第五部是《玩具总动员》,这是历史上第一部CG动画电影长片,它的出现宣告了影像界数字时代的到来,美国电影动画发展自此发生了巨大的转变。第六部是《鬼妈妈》,这是美国动画电影长片中少有的定格偶动画,它独特的风格展示了艺术家对动画艺术的痴迷和情怀。第七部是《歌剧是什么,伙计?》,该影片幽默,风格独特,影片表现的非写实主义与迪士尼影片全然不同。

第一节 《白雪公主和七个小矮人》

1. 影片基本数据

片名	《白雪公主和七个小矮人》（Snow White and the Seven Dwarfs）	片长	83 分钟
出品	沃尔特·迪士尼公司	类别	电影长片
导演	大卫·汉德（David Hand）	形式	二维动画
国别	美国	成本	149 万美元
年份	1937 年	票房	4.18 亿美元

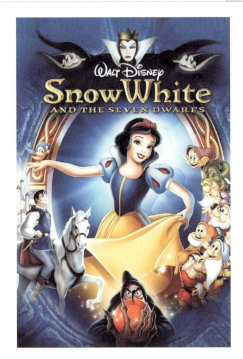

2. 迪士尼动画概况

迪士尼公司无疑是世界上最成功也是最著名的动画公司之一。它出品的动画作品脍炙人口，深入人心。《白雪公主和七个小矮人》是迪士尼公司出品的第一部动画电影，同时也是美国第一部剧情动画电影。在此之前，迪士尼公司主要出品动画短片。早期最重要的代表作之一就是人尽皆知的《米老鼠》系列短片。

沃尔特·迪士尼在动画界中取得巨大的成就绝非偶然。他本人对动画艺术形式抱有极大的兴趣与热情，对新的电影技术也有着大胆的冒险精神，同时他还有着商人非同一般的机敏嗅觉。在 20 世纪 20 年代，有声技术在电影界中已经出现，

但在当时的电影行业中却备受各方的质疑与排斥。当时电影的主流意见是有声技术必定会破坏电影艺术本身。而迪士尼却坚定地认为这是电影艺术未来发展的必然方向,因此他在动画短片中大胆地使用了有声技术。1928年,迪士尼创作了第一部有声动画短片《汽船威力号》(Steamboat Willie)。

这部短片在放映之后收到了极好的反响,从此迪士尼公司在竞争日益激烈的动画市场中站稳了脚跟。之后迪士尼不断改革、打磨艺术风格,大胆尝试应用最前沿的动画制作技术和理念,比如色彩技术、多层摄影机以及转描机技术等,创作了一系列的优秀作品,如《花与树》《三只小猪》《老磨坊》,迪士尼公司因此在20世纪30年代的动画领域中逐渐成为了领头羊,成为了当时最成功的动画公司之一。但是真正把迪士尼公司推向巅峰的是电影《白雪公主和七个小矮人》。它在世界范围内取得了巨大成功,之后迪士尼基本以一年一部的速度出品一系列高品质的动画电影(在第二次世界大战期间有所停滞),从此在美国动画电影领域中独领风骚。这样的状况一直持续到1966年沃尔特·迪士尼去世。失去灵魂人物的迪士尼公司开始逐渐走向衰落直至沉寂。1989年,迪士尼公司重新崛起,《小美人鱼》获得了巨大的成功,代表迪士尼动画电影开启了新时代,再次走向辉煌。

3. 故事梗概

美丽善良的白雪公主与恶毒的后母住在城堡中。后母因为白雪公主的美貌而对她心生嫉妒,把她当作佣人一样使唤。但是她依然积极乐观地面对一切不公平。一日,她与往常一样边打扫城堡边唱着动听的歌,正巧被城堡外路过的邻国王子听到。王子忍不出翻墙而进,并对公主一见钟情,而公主惊慌又害羞,匆忙躲进城堡。

然而这一切被楼上的后母看在眼底,她心中的嫉妒之火熊熊燃起,便示意猎人把公主带到森林并杀死。善良的猎人于心不忍,在森林里告诉了公主实情并偷偷放走了公主。

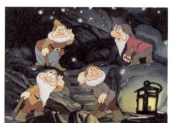
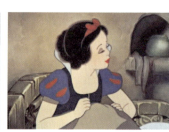

公主知道一切后十分害怕，慌乱之下跑进了森林里。在森林里，公主遇到了一群可爱又好心的小动物，它们帮助公主找到留宿之地——七个小矮人之家。

善良的公主由此结识了七个小矮人，小矮人得知一切后挽留了公主，让她安心在此生活。而此时城堡里的后母意外地发现公主依然活着，决定化装成老太太带着毒苹果去加害她。一日，七个小矮人照常出门去矿山工作，留下公主一人在家。后母来到了小矮人的家，哄骗公主吃下苹果。可怜的公主相信了她，便被毒倒在地。这一切被屋外的小动物们看到了，他们飞奔着去矿山寻求小矮人的帮助。小矮人得到消息后急忙去追堵恶毒的后母，最终后母失足掉下了万丈深渊。

但是公主已经没有了呼吸，小矮人们不忍心埋葬公主，于是将公主放置在水晶棺材里，他们日夜哭泣。一日王子骑着白马从远处走来，他看见水晶棺材里美丽的公主，发现她就是上次在城堡里邂逅的女孩，忍不住低头轻吻了她。这时奇迹发生了，王子的吻解开了毒苹果的魔咒，公主醒来了。于是王子便带着公主回到城堡，从此过上了幸福的生活。

4. 影片分析

《白雪公主与七个小矮人》是一部传统手绘二维动画片。影片制作精美，色彩亮丽，画面精致华丽，细节丰富。整体风格属于写实主义风格，无论在视觉表现上还是故事内在的情感表达上，都试图打造一个动人的故事。影片的配乐优美动人，整体上呈现了真实而又梦幻的视觉效果。

①色彩与造型设计。

影片采用的是当时最先进的色彩技术，因此画面色彩明艳亮丽，具有非常丰富的层次。所有物体，如背景环境中的森林、植物、建筑物等及其细节都得到如实的呈现。人物以及场景的造型设计，是以现实世界为基准，公主、王子、王后以及森林里的小动物们的肢体结构设计与现实人物完全一致。而七个小矮人的造型在设计上是卡通化的，带有一种超写实的滑稽感。因此电影中人物造型风格并不统一。这样的情况在之后的迪士尼动画电影中很少出现。

②人物表演与运动。

除了在造型上呈现真实感之外，影片中人物运动上更是写实风格的集中体现。首先，影片中人物的所有动作遵循现实世界中人物的动作规律，也就是说人物在表演上的动作与现实世界中人物运动是一致的。在早期美国动画短片中，尤其在橡皮管动画风格中，

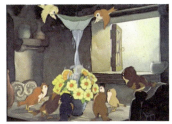 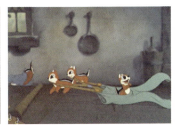 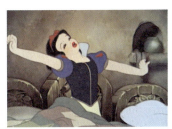

常常会出现人物肢体可以任意扭曲甚至绕弯打结等超现实的动作,在该影片中是绝对不会出现的。影片的写实程度甚至细化到人物的面部表情,所有的人物角色在说话时,唇形以及面部所有的细微变化都与台词的发音是吻合一致的。

其次,影片中的动物不会出现拟人化的动作,比如像人类一样直立行走或有肢体语言动作等。影片中有个片段很好地表现了动物的运动风格:小动物们在小矮人家里帮公主打扫卫生,所有动作都是现实中的动物可以完成的。

最后,影片中的人物动作极其流畅。人物细小的动作变化都被精准地捕捉到,因此整个影片的人物运动犹如实拍电影中的角色一般自然流畅。我们可以仔细观察一个片段:白雪公主从小矮人的床上醒来一系列的动作都非常细腻。

③空间表现。

影片中的画面所呈现的空间具有强烈的三维立体感。首先,画面利用丰富的色彩体现逼真的光影变化,合理体现了所有物体的体积感。其次,影片在拍摄时采用了多层摄影机,让画面具有不同层次的景深感。多层摄影机是当时一种最先进的摄影技术,用来模拟实拍电影镜头所能表现的现实物理的空间感。它根据不同的景深和不同的物体运动速度来形成景深感。在数字时代之前,多层摄影机一直都是二维动画表现空间感的重要手段与方法。

在《白雪公主和七个小矮人》一片中,公主被小动物们带领着在森林里穿梭的片段就运用了多层摄影机。我们可以看到前景是离观众最近的大树、草丛,它在整个画面中随着镜头从左到右移动,且运动速度最快。但由于视线焦点在公主身上,前景的物体就被模糊处理了。

其次,中景是湖水以及一些大树。树之后就是公主和小动物。这两层运动的速度与最前景相比稍慢。最后一层是背景,背景移动速度是最慢的。这就真实还原了一个空间的立体感。

5. 影片点评

《白雪公主和七个小矮人》在制作上毫无疑问是精良的,当时迪士尼公司倾其所有,制作成本超出原有预算的三倍,最终完成影片制作。最后的回报也极其可观,迪士尼公司不仅在影片公映后6个月内将所有债务还清,还盖起了迪士尼大楼,从此成为了世界

上最具有影响力的动画公司。但是我们必须要认识到,《白雪公主和七个小矮人》的成功不仅仅是因为电影本身制作精良,更重要的是因为时代背景的一些特定因素,决定了《白雪公主和七个小矮人》的艺术风格的突破性和独特性,造就了它在动画历史上的成功。

(1) 同时期动画概况。

20世纪30年代迪士尼动画最大的竞争对手是Fleischer工作室。Fleischer工作室当时的动画明星角色是贝蒂和大力水手,当时他们的动画在众多动画短片里也是别具一格,新颖独特。但是我们从动画表现形式和内容上都可以看到迪士尼与Fleischer两者动画的差异和差距。首先,菲莱舍工作室的动画风格比较混乱。虽然Fleischer兄弟是动画技术研发的狂热分子,他们发明的转描机技术也推动了多层摄影机的发展,这对写实主义的动画风格的形成有着关键性的贡献。然而他们的动画短片的风格却并不明确,从人物造型到动作运动呈现了几种风格。同时画面的色彩表现(当时大部分动画还是以黑白为主)、场景物件的写实度等与《白雪公主与七个小矮人》相比,有很大的差距。

其次,当时的动画都只有短片形式,内容风格都以插科打诨为主,因此故事简单,风格单一,立意不高。迪士尼的《白雪公主和七个小矮人》则彻底打破了动画片定义的维度,它创建了复杂的情节和更恢弘的场面,故事风趣,同时还塑造了真实的人物,给观众带来更多层次的情感体验。《白雪公主和七个小矮人》让动画艺术成为了电影艺术。这是它成功的重要原因之一。

(2) 同时期实拍电影概况。

当时实拍电影的不足决定了《白雪公主和七个小矮人》的存在价值和历史成就。实拍电影作为一种新艺术形式在20世纪30年代已经非常成熟,从制作技术到美学理论都已经有一套稳定且成熟的体系。但是当时的电影技术并不是无所不能的,尤其是奇幻故事题材的创作,依然受到技术以及现实条件的限制。当时,极端的自然现象的表现和超自然的人物与运动难以在银幕上呈现,即便拍摄出来,效果也并不理想。比如《绿野仙踪》是实拍电影历史上第一部讲述奇幻故事的电影,于1939年上映,比《白雪公主和七个小矮人》的上映晚了2年。当时《绿野仙踪》非常成功,票房奇高,但当时电影表现力有限,主要人物如稻草人、铁皮人和狮子,都是由演员穿上戏服扮演的,奇异世界的再现都是用道具或绘画来实现的,这样的画面表现在可信度和精美度上大打折扣。

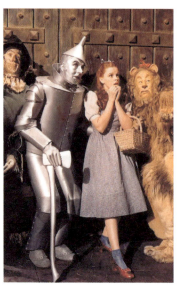

从视觉表现来看，《白雪公主和七个小矮人》中所呈现的奇幻世界以及小动物们的表现都是当时实拍电影无法完成的。表现奇幻题材、制作精良写实主义风格的二维动画电影显然更具有观赏价值。因此写实主义风格的动画电影会长期占据美国动画电影史，这与实拍电影技术的发展密切关联。而事实上，20世纪30年代后期，在二维动画技艺成熟之后，它也是实拍电影中一个重要的特效技术手段，为了表现极端的自然环境或恶劣天气等，写实的手绘动画显然是当时唯一且有效的方法。

（3）社会背景。

当时美国的社会背景也为《白雪公主和七个小矮人》的成功提供了一个重要因素。当时美国刚刚经历了经济萧条期，未来还不明确。因此电影成为了人们当时逃避现实的一个重要方式。《白雪公主和七个小矮人》的影片营造了一个真实而梦幻的童话世界，故事主题积极向上：正义战胜邪恶，心地善良、努力奋斗就能改变不公平的命运。该影片给当时在困顿生活中挣扎的人们带来了勇气。同时动听美妙的音乐、人物之间真诚的友情与甜美的爱情在精神上给人们带来了安抚与慰藉，给灰暗的生活带来了一抹靓丽的色彩。

值得一提的是，虽然《白雪公主和七个小矮人》的故事取自民间童话，但是这部电影的目标观众群体是成人而非儿童。事实上在电视机时代之前，儿童都不是电影（包括动画影片）的主要目标消费群体。因为在20世纪中期之前，儿童群体在整个社会中都是长期被严重忽视的群体。在电影类型的分类中就可见一斑，20世纪80年代之前电影类型中一直没有"儿童片"这个分类。因此儿童当时在的电影市场中只是一个附加的观众群体，他们的父母以及其他成年人才是真正的主要目标观众。而《白雪公主和七个小矮人》的主创人员也曾明确地说过，儿童从来没有成为他们考虑的创作对象。这里还有一个小插曲，当时《白雪公主和七个小矮人》获得了奥斯卡奖，在颁奖典礼上，颁奖环节由当时最炙手可热的童星秀兰·邓波尔把小金人递交给沃尔特·迪士尼，迪士尼私下为此安排还颇为不满，认为这样的安排无意中把他的电影贴上了"儿童"的标签。

6. 意义与影响

《白雪公主和七个小矮人》无疑是动画历史上具有开创性的重量级动画作品，它不仅在动画史上，甚至在

实拍电影历史上都是里程碑式的作品。它所产生的历史性意义是多重的，它所产生的影响也是极其广泛的。

（1）对于迪士尼动画的影响。

迪士尼动画自《白雪公主和七个小矮人》之后便明确了动画风格的发展方向。它的艺术表现风格被定义为迪士尼式的"写实主义"（realism）。从早期一系列迪士尼动画短片我们可以明确看到，当时迪士尼的动画风格还不稳定，也不明确。最早的《米老鼠》是橡皮管风格，到后来的《花与树》《三只小猪》便开始有写实风格的意向，但是人物运动表现等还是夸张抽象的风格。而到了《老磨坊》时，迪士尼的动画风格几乎已经成型。《白雪公主和七个小矮人》的巨大成功则帮助迪士尼明确了未来的发展道路——写实主义。之后到了电影《小鹿斑比》时期，写实主义风格发展到极致，这部电影的风格被动画研究者定义为超级写实主义（hyper-realism）。在20世纪50年代，因为受到UPA动画的影响，迪士尼的写实主义在美术风格层面开始有所变化，但是其电影创建"真实"的核心从未变过。

（2）对美国动画的影响。

写实主义成为了迪士尼动画的重要标志，它同时也成为了大家学习模仿的对象。动作表演的逼真、流畅以及画面的写实、精致成为了动画艺术形式的一个衡量标准。这一观点在美国动画主流文化中长期占据了重要地位，这对美国动画艺术的发展起到多方面的影响。首先，迪士尼动画的成功带领美国动画电影走向了第一个黄金巅峰期，把美国动画艺术推向了一个全新的台阶。其次，迪士尼动画塑造了美国的动画文化，它从各个层面影响了美国动画的发展方向。比如华纳动画当时为了与迪士尼动画电影抗衡，它不得不在短片领域内寻找新的生存空间，并在艺术风格上另辟蹊径。因此，仔细分析华纳动画短片的风格，就会发现它的理念在各个层面上都与迪士尼相反。尤其在写实主义的表现上，华纳动画的人物都是利用动物的拟人化，动作夸张超写实，试图在告诉观众："请不要相信你所看到的。"而美国动画历史上另一个重要的工作室UPA，它的风格更是对迪士尼动画风格的挑战。

迪士尼动画所获得的巨大的成功和影响是把双刃剑，它对美国后来动画的发展也有所限制。因为迪士尼动画风格深入人心，在很长一段时间内，它成为了动画艺术的定义与标准，这严重制约了美国动画艺术未来多元化的发展。日本动画在学习美国动画之后很快形成了自己独特的风格，而相比之下，美国二维动画电影在题材和画面风格上难有颠覆性的突破。美国二维动画电影之所以在进入CG时代后会迅速萎靡并消失，这在很大程度上和迪士尼动画电影文化的影响有着密切的关系，后文会对此进行详述。

（3）对世界动画发展的影响。

迪士尼动画对世界动画的各个层面都起到了深远的影响。在20世纪30年代同期，很多国家动画艺术的发展都未起步，很多外国艺术家都是在看到了《白雪公主和七个小

矮人》后深受震撼才萌发了投入动画艺术创作的念头，包括中国、苏联以及日本等。苏联早期曾在定格动画领域中有一定建树，然而到了20世纪30年代后期开始模仿学习迪士尼风格，全面转向二维动画制作。而日本动画从20世纪30年代政冈宪三制作的动画短片到50年代的东映动画，都是以学习和模仿迪士尼动画为主。因此我们可以说《白雪公主和七个小矮人》几乎启蒙了全世界的动画发展，迪士尼的艺术风格和理念在其他国家的动画艺术都打上了深深的烙印。甚至在某种程度上，迪士尼的动画风格在很长一段时间里定义了世界范围内的动画艺术形式。

（4）对动画艺术的影响。

《白雪公主和七个小矮人》对动画艺术的影响有两个方面。

第一，《白雪公主和七个小矮人》重新定义了动画的概念与形式。《白雪公主和七个小矮人》是动画电影的一个分水岭。在它之前的商业动画电影主要是短片形式，依附于实拍电影而存活。而《白雪公主和七个小矮人》是美国的第一部动画长片，从历史定义上讲，它并不是世界上第一部真正意义上的动画长片，因为1926年德国公映的剪纸动画片《阿基米德王子历险记》更早。但是《白雪公主和七个小矮人》对世界动画产生了影响。

第二，《白雪公主和七个小矮人》的成功还改变了动画艺术的地位。当时欧美主流商业动画是短片形式，画面风格以及情节内容以夸张滑稽为主，大家也默认了动画艺术的表现力也仅限于此。然而《白雪公主和七个小矮人》的出现彻底刷新并突破了世人对动画的认识。大家意识到动画艺术完全可与实拍电影相媲美，它同样可以讲述复杂而惊心动魄的故事，同样可以富有深沉、多层次的情感，展现令人沉醉的艺术表现力。自《白雪公主和七个小矮人》之后，动画被归类为电影的一种类型。因此可以说《白雪公主和七个小矮人》的出现为动画艺术的发展开辟了一条全新的道路，为未来的动画艺术发展奠定了重要的基础。

第二节 《花园里的独角兽》

1. 影片基本数据

片名	《花园里的独角兽》（*The Unicorn in the Garden*）	年份	1953 年
制作	UPA 制片公司	片长	6 分钟 42 秒
出品	哥伦比亚影业公司	类别	电影短片
导演	威廉 T. 赫兹（William T. Hurtz）	形式	二维动画
国别	美国		

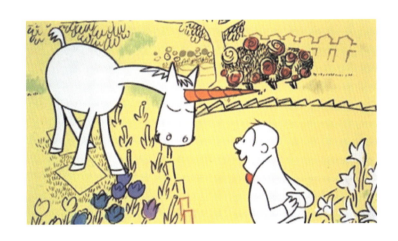

2. 工作室介绍

UPA 制片公司的全名为美国联合制作公司（United Productions of America），简称 UPA。UPA 在美国 20 世纪 40 年代至 60 年代是最受欢迎、最活跃的动画工作室之一，堪称明星动画工作室。在这期间，UPA 创作了很多深入人心的作品，这些作品因独特的动画美术风格和故事内容在动画领域里独树一帜，各大动画工作室和公司积极模仿和学习，其影响甚至扩散到华纳兄弟电影公司和迪士尼公司等。

UPA 于 1941 年成立。它的出现始于迪士尼动画公司声势浩大的大罢工之后。当时迪士尼公司的员工抗议工作繁重而收入低，严重被剥削和压榨。在大罢工之后，一批杰出的动画师就离开了迪士尼公司。其中，有一部分人不满迪士尼公司压制艺术创作的工作氛围，他们尤其不认同迪士尼公司在动画艺术上追求超级写实的创作理念，他们认为动画艺术应该摆脱对现实世界与生命的模仿与再现，它应该与实拍电影不同，在形式上应该有更自由的表达空间。因此在 1943 年，扎克·施瓦茨（Zack Schwartz）、大卫·希伯曼（David Hilberman）和史蒂芬·博萨斯托（Stephen Bosustow）这三位前

迪士尼动画工作人员便成立了UPA（开始起名为Industrial Film and Poster Service，后来改名为UPA）。UPA工作室当时不仅吸收了很多前迪士尼动画师如约翰·赫伯利（Jonh Hubley），还有当时业内其他优秀的动画师，如伯比·康侬（Bob Canon）等。这些对动画充满理想与激情的青年才俊在UPA自由创作，对动画艺术表现进行大胆的探索与尝试。

UPA早先与哥伦比亚影片公司签订合同。它在1949年创建了一个以人类为主要角色的动画《爵士熊》（The Ragtime Bear），这个人类角色也就是后来的《马古先生》系列剧里的主角。这样的角色设计在当时非常有新意，因为当时的动画片中大部分角色都是动物形态的（比如小猫、小老鼠等），而这个角色却是个老头。该动画一开播就立刻赢得了观众的喜爱，获得非常好的反响。此后，UPA乘胜追击，制作了《马古先生》系列短片剧，由此迅速在动画界内扬名。《马古先生》也为UPA赢得了奥斯卡短片奖。

随后，UPA在1950年创作了《砰砰杰瑞德》（Gerald McBoing Boing）系列剧，同样大受欢迎，在1951年又赢得了奥斯卡奖。20世纪50年代应该说是UPA最为风光的时代，1949年到1959年，UPA共获得15次奥斯卡奖提名。

到了20世纪50年代中期，美国进入了电视时代，而动画艺术的发展也由此进入了一个新的时代。但是当时电影行业正经历变革，电影业受到重创，之前严重依附于电影业的动画也受到极大的影响，动画片在此时纷纷开始转向新媒介——电视平台。UPA的境遇在这时急转直下，原本让他们风光无限的先锋派美术风格在电视平台受到了冷遇，电视观众显然未能像以往那样追捧UPA动画。到了1958年时，UPA的动画片已经在电视平台中销声匿迹了。

UPA动画作品风格比较多元化，除了幽默讽刺的系列短片之外，还热衷于改编其他文艺作品，比如1951年的《噜嘀突突》（Rooty Toot Toot）改编自一首美国的经典流行歌曲《弗兰基与乔尼》（Frankie and Johnny），同年获得了奥斯卡短片奖的提名。

再比如《泄密的心》（*The Tell-Tale Heart*，1953 年）改编自美国著名作家爱伦·坡的同名短片小说，并在同年获得奥斯卡奖提名。《花园里的独角兽》也是改编自同名短片小说。

3. 故事梗概

短片《花园里的独角兽》改编自詹姆斯·瑟伯（James Thurber，1894—1961 年）的同名讽刺小说，并被选入"史上动画短片五十佳"，排名第 48 名。詹姆斯·瑟伯是当代美国著名的小说家和漫画家，被世人称为马克·吐温之后最有名的幽默作家。他最受欢迎的作品是滑稽的讽刺小说，他非常擅长刻画现代都市中的小人物，人物形象荒诞而真实，故事幽默而又带有点苦涩。《花园里的独角兽》是他 1939 年出版的文集《当代寓言集》（*Fables for Our Time and Famous Poems Illustrated*）中的一篇。瑟伯不仅创作散文、随笔、寓言等文学作品，他还亲自为自己的作品绘制插图，画面风格简约有趣。UPA 制作的《花园里的独角兽》动画短片的画面风格主要参照了詹姆斯·瑟伯的插画，保留了原本松弛而简约的美术风格与特征。

《花园里的独角兽》故事主要讲述的是一对夫妻。一天，丈夫在自家的院子里看到了一头独角兽，便告诉了他的妻子。妻子听闻后却嘲笑了他，称他为"傻瓜"，妻子认为独角兽只存在于神话故事中。但丈夫坚持自己所见，妻子不为所动，并威胁将他送去精神病院。可是丈夫依然固执己见，于是妻子便打电话叫来了精神病院医护人员。医护人员到了之后，妻子告诉他们丈夫的疯言疯语。然而，医护人员却因为妻子不对劲的神情与反应，认定她才有精神病，反而给她套上了治疗精神病的约束服。他们随后还询问丈夫是否真的看见了独角兽，当丈夫见到被约束的妻子，便矢口否认："当然不可能呀，独角兽只存在神话中的。"故事就到便这里结束了。片尾的结束语是："Moral: Don't count your boobies before they're hatched"。这句话改编自伊索寓言中的一句话，"Don't count your chickens before they are hatched."字面意思是"在小鸡孵出之前先别数鸡"，它的实际含义是"别高兴得太早"。

> 詹姆斯·瑟伯擅长刻画大都市中的小人物，笔法简练新奇，荒诞之中有真实，幽默之中有苦涩，被人们称作是"在墓地里吹口哨的人"。

4. 影片分析

（1）视觉表现。

虽然 UPA 的大多主创人员都来自迪士尼公司并曾受过迪士尼的动画培训，然而他们创作的作品风格与迪士尼动画风格截然不同，从某种角度讲，他们的理念甚至是截然相反的。首先，在美术风格上，因为迪士尼的动画理念是创建"生命的幻想"，然而 UPA 显然不认为这是动画的真谛，因此对于真实再现毫无兴趣。当然 UPA 的动画作品风格是比较多样化的，并不完全一致，因此很难将这种风格命名。但是从整体上看有一点非常明确，他们的风格是非现实主义的。风格化一直是 UPA 所追寻探索的，主要特征是抽象、夸张、变形。

①色彩。

UPA 认为动画是一种与美术相关的艺术形式，因此也大胆地从现代美术中积极汲取营养。从《花园里的独角兽》中，我们明显看到极简主义和立体主义的影子。其中的色彩非常强调装饰性，而并未被当作一个用来表现场景或物体真实性的重要工具，因此整个影片的颜色非常单一，细节被剔除，丰富的变化与层次性都被舍弃。整个片中色彩都以大面积的单色块形态出现。同时场景中只采用屈指可数的几种颜色，但是另一方面色彩运用又非常大胆，颜色通常极其明亮，经常采用撞色的方式来达到强烈的视觉效果。

②人物及场景造型设计。

《花园里的独角兽》的人物造型在线条的表现上主要沿袭了詹姆斯·瑟伯的插画风格，这也与 UPA 动画理念不谋而合。影片中人与物的造型非常强调线条感和轮廓感，设计简约，凸显主要的特点，只用寥寥几笔的线条将造型抽象化。另外，色块单一，人物、物件以及场景都显得极其扁平，但是却具有非常强烈的装饰性和设计感。同时，背景中的物件造型（如家具等），外形都被刻意夸张，甚至会出现歪斜、扭曲的状态，使画面风格给人一种荒诞、滑稽、超现实的感觉。

③空间表现。

如上所说，单一的色块、简单的线条以及被舍弃的光影变化都让画面呈现一种扁平感，这也是 UPA 动画的最大特点之一。UPA 动画并不追求具有景深、立体、与现实一致的物理空间。

UPA 动画表现的空间往往体现一种开放和自由的状态。画面中的空间感是模糊的、不确定的，我们只能根据角色和场景的相互关系来想象空间的状态，填补画面信息。从这个角度讲，UPA 动画表现的空间状态根据画面内容的变化而改变。这样的空间形态超出了我们常规认知，人物在影片中移动时，我们难以预料下一步的方位与状态，这样的动画会增添一种未知的新奇感。同时画面内容完全摆脱了现实物理法则的束缚，创建反

常规、反常态的空间，因此画面会有时空错置、扭曲的奇异效果。

④人物的运动。

人物的运动在《花园里的独角兽》中同样也体现了简约的风格。首先，人物动作的抽象风格化。影片中人物的运动与现实主义的动画要求不同，它并不强调自然性和真实度，因此只提炼了人物的关键动作，以确保能正确表达角色的动作意图。动作与动作之间的过渡则是根据画面的动态效果和节奏适当调节，而不是根据动作实际的运动速度来作画。比如有时明显省略过渡的动作，因而画面会营造出快速的人物运动的视觉效果。同时有些关键动作还会进行适度的夸张与扭曲，人体变形会超出正常结构以达到有趣的动态效果。如丈夫伸手去摇妻子时，手臂明显变形拉长。其次，人物动作简练化。因为不刻意追求写实性，人物运动也不强调画面全方位的流动性。当人物部分肢体在运动时，其他部位很可能是静止的状态，比如人物在说话时，只有嘴部在运动，而身体其他部分都是静止的状态。再比如，丈夫左手在摇动工具磨奶酪粉时，身体的其他部位是处于完全静止的状态。或者两人在对话时，只有一方人物在运动，另一方则处于完全静止的状态。

《花园里的独角兽》的整体视觉表现风格，简单地说，就是简约、抽象。画面从色彩、造型、人物动作以及空间呈现都适当地简化提炼了，强调风格化和设计感。

（2）故事与主题。

《花园里的独角兽》的故事内容表达与它在视觉表现上呈现的简约性、滑稽性不同，它所隐喻的信息更为复杂而现实，从不同的角度都能解读出不同层次的含义。首先，故事辛辣讽刺了现实生活中中年夫妻的婚姻状况，两人之间的关系复杂而又微妙。故事发展伊始，妻子处于强势的状态，而丈夫处在弱势的状态。随着故事的推进，两人的位置开始互换了，最终妻子处于弱势地位，丈夫处于强势的地位。它甚至还暗指了社会中男女平权的复杂现状，医生选择相信丈夫而非妻子的话。再往深处挖掘，它还有更多的符号与隐喻，比如医生可能代表了社会的执法人员，他是社会秩序与规则的维护者，然而却未能明察秋毫，只根据自己的主观判断做了选择与决定，没有起到维持正义的作用。

5. 影片点评

《花园里的独角兽》的视觉风格完全代表了 UPA 的动画理念。而 UPA 动画的突破性在于它挑战了当时迪士尼对动画的定义，打破了它的局限。迪士尼的动画是通过再现现实来创建真实的奇幻故事。而 UPA 并不认同动画的"生命"是在人物角色的真实运动表演之间产生的。他们认为动画的意义并不在于模仿、还原现实，动画的生命存在于人物的夸张与变形之间的动态效果，所谓"动画"，"动"是人物的变形所产生的动态，而非写实的运动。因此它反思和质疑了写实主义对动画的重要性。这在当时是非常大胆的认知，具有革命性。

其次，《花园里的独角兽》的故事主题有着明显的成年人指向性。虽然在 20 世纪 50 年代电视机普及之前，动画片的受众是以成年人为主，但是大部分影片的故事主题意义并不具有很强的严肃性和现实性。比如一直在长片领域中独领风骚的迪士尼动画电影，都取材经典童话或儿童文学。这些故事主题都相对简单易懂，人物造型可爱甜美，精美梦幻的画面让迪士尼的动画带有天然童稚的气质。而同时期其他动画短片，如米高梅出品的《猫和老鼠》系列和华纳兄弟影片公司出品的《兔八哥》系列，都是以追逐、打闹、搞笑为主，主题更是很难与复杂性、现实性有关。而《花园里的独角兽》主题中所体现的现实的、深刻的社会隐喻性是其他工作室出品的动画影片所不具备的。

6. 意义与影响

UPA 的动画在 20 世纪 50 年代产生的影响是巨大的，波及美国动画的各个层面。在画面风格上，迪士尼动画自进入了电影长片领域之后，在现实主义风格的道路上一走到底，难现沃尔特·迪斯尼曾对动画艺术做出的大胆革新。人们也逐渐开始对迪士尼动画风格产生审美疲劳。UPA 动画带有强烈美术性的画面风格让人耳目一新，故事也与其他动画全然不同。人们开始迅速接受并追捧 UPA 的动画风格。UPA 的动画也为动画业内的艺术家们展示了动画艺术表现的另一种可能性。很快在动画行业的每个角落都能看到 UPA 动画风格的影子。这包括了华纳制片公司的动画，如 1957 年查克·琼斯（Chuck Jones）导演的《什么是歌剧，伙计？》（*What's Opera, Doc?*）。还有迪士尼公司

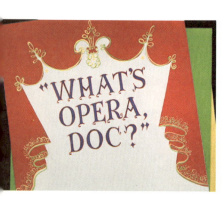

1953年制作的短片《嘟嘟、嘘嘘、砰砰和咚咚》（Toot Whistle Plunk and Boom）。

该片在1954年为迪士尼赢得了奥斯卡奖，后来名列"史上动画短片五十佳"第29名。在20世纪50年代的迪士尼动画长片中，虽然大体上还是属于现实主义，但是在人物造型、场景设计和色彩表现上等都能看到明显的改变，在一定程度上开始摆脱纯粹的写实主义。比如1950年的《仙履奇缘》，色彩不再强调层次性和细节丰富度，大色块到处可见，场景设计也开始强调装饰性。

1961年迪士尼公司出品的《101只斑点狗》中，人物造型更强调线条和轮廓感，与UPA出品的《花园里的独角兽》中人物的扁平感颇有相似之处。

UPA对现实主义风格的摒弃不仅仅是从视觉上改变动画风格。更深层次的意义是改变了人们对动画艺术的认识——将它从实拍电影艺术理念中剥离出来。当然我们都知道动画艺术与实拍电影艺术不同，相互之间有一定的独立性，只是迪士尼动画的理念以及它的超级现实主义风格在很大程度上让动画艺术成为了实拍电影的附属形式。而UPA的动画家们则完全跳出了实拍电影的思维，他们从另一个维度去看待动画，认识到美术与动画艺术形式之间存在不可分割的关系，进而将现代美术理念引入动画创作中。

UPA除了在画面设计上遵循现实主义，在运动表现上也是如此。随着UPA的流行，"有限动画"（limited animation）一词也开始出现。"有限动画"的概念，一直没有完全统一明确的定义。有限动画对应的是"完全动画"（full animation），这是动画学者为了区分迪士尼式的动画运动和UPA式的动画而创建的。迪士尼动画的人物运动真实、流畅，因此在作画时要尽可能地捕捉和描绘人物所有动态变化。而UPA的人物动作是抽象的、夸张的，人物的部分过渡动作被省略，UPA动画有时还会采用一拍三的做法和重复利用动作来减少张数。因此这里对"有限"的定义并不明确，"有限"可能指的是动作有限，也可能指的是帧数有限。

UPA在创作时把艺术风格放在首位。因为UPA的创始人之一Stephen Bosustow离开迪士尼公司的原因之一是非常不满迪士尼公司对动画师自由创作的限制和控制。因此他积极鼓励动画师们对艺术进行自由的探索。由此有限动画这种表现风

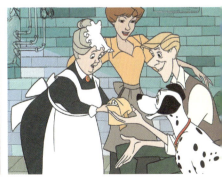

格的出现更多是为了挑战迪士尼式动画的写实主义。UPA这种减少动作或减少画面张数的做法被后来的美国和日本电视动画普遍效仿。因为电视动画的制作预算非常有限，有限动画的制作手法很好地解决了制作成本的问题。但是电视动画的人物动作卡顿，缺乏流畅性，大量循环使用重复动作等，这也是为什么后来电视动画就直接与有限动画划上了等号。

第三节 《摩登原始人》

1. 影片基本数据

片名	《摩登原始人》（The Flintstones）	年份	1960—1966 年
制作	汉娜－巴巴拉（Hanna Barbera）制片公司	片长	30 min/集，共 166 集
导演	威廉·汉娜（William Hanna）、约瑟夫·巴巴拉（Joseph Barbera）	类别	电视系列片
国别	美国	形式	二维动画

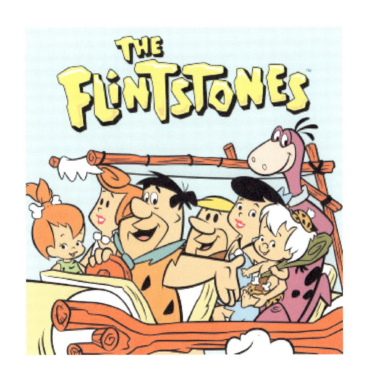

2. 背景介绍

汉娜－巴巴拉（Hanna Barbera）制片公司（简称 H-B）是美国电视时期最成功的动画公司之一。它在 1957 年成立，由威廉·汉娜和约瑟夫·巴巴拉两人共同建立，公司的名称取自两人的姓氏。两位创始人原就职于米高梅制片公司的动画部门，创作了不少作品，其中就包括人尽皆知的经典动画系列短片《猫和老鼠》，这部作品成为米高梅制片公司重要的动画代表作。后来米高梅关闭了动画部门后，两人便创立了自己的公司。

　　H-B工作室是第一个因制作电视动画而在商业上取得成功的动画工作室。他们创作的第一部电视动画片是《拉夫和瑞迪秀》（The Ruff and Reddy Show）。随后推出了《哈克狗》（The Huckleberry Hound Show）系列片，这部动画片在1958年获得了美国电视界最高奖项"艾美奖"。

　　随后，H-B工作室出品的一系列作品都很成功，到了1959年，H-B工作室已经成为了电视动画领域的领头羊。1960年，H-B工作室推出了《摩登原始人》，这部作品一开播便在美国风靡一时，让H-B工作室成为了美国电视时代动画的明星工作室。《摩登原始人》是史上第一部在电视黄金时档播出的动画片，且经久不衰，一连播出了六季，共166集。这开创了H-B工作室动画史上的另一个记录，即在美国电视黄金时间档上播放历时最久的动画片，直到1996年，这个记录才被另一个经典动画电视剧——《辛普森一家》打破。

　　虽然后来H-B工作室制作的动画片再未像《摩登原始人》那样能够进入黄金时档并长久占有，但是之后推出的大量动画作品都非常受儿童观众欢迎，在很长时间内占据了电视动画领域的重要地位。电视动画行业的格局一直维持到20世纪70年代中期才有所改变。到了20世纪80年代，H-B工作室的动画作品在电视动画节目中开始失去垄断位置，儿童节目的占有率从80%降到了20%。即便如此，H-B工作室依然创作出了经典的优秀的动画片，其中包括1981年的《蓝精灵》（The Smurfs）、《史酷比》（Scooby Doo）等。

　　进入21世纪之前，H-B工作室一直在推出各种作品，其中包括实拍电视剧、动画电影等。直到2001年，H-B工作室被华纳动画部门合并，H-B公司的发展到此结束，成为了动画历史长河中的一部分。

3. 故事梗概及人物角色

　　《摩登原始人》的故事背景设定在石器时代，很多已灭绝的动物（如恐龙）都出现在故事里。但是故事也被适当地浪漫化和现代化了，很多现代的元素都被融入在情节里面，比如车、电话机等现代物品。影片的故事情节在某种程度上参照了当时流行的情景喜剧《蜜

 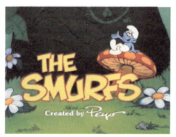 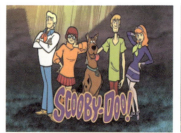

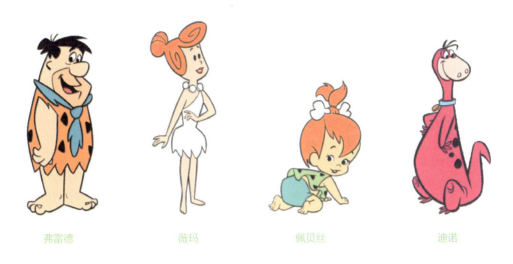

弗雷德　　　　薇玛　　　　佩贝丝　　　　迪诺

月伴侣》(The Honeymooner),讲述的是工薪阶层的家庭日常生活。《摩登原始人》的故事设定在一个小镇上,讲述的是两家人之间的日常生活。两家人是邻居,也是朋友,两位男主人还是同事关系。所有的事件都围绕着这两家人展开,描绘了普通人生活中的喜怒哀乐。

人物角色包括弗雷德一家和瑞博一家。

弗雷德(Fred):影片的主人公。他在一个砾石公司工作,担任起重机操作员。他的性格急躁易怒,大惊小怪,但是他还是一个善良、充满爱心的人,是个好丈夫,也是个好父亲。他擅长打保龄球。他在生活中标志性的口头语是"Yabba Dabba Doo"。

薇玛(Wilma):费雷德的妻子。她非常聪明,在生活中常常显得比她的丈夫更为机智,所以很多时候她也反衬出丈夫行为的粗鄙。她非常喜欢购物,常用的口头禅就是"Da-da-da duh da-da,买了"。

佩贝丝(Pebbles):弗雷德夫妻的女儿。她是一个幼儿,在第三季最后一集才出生。

迪诺(Dino):弗雷德家养的小宠物,是一只恐龙,但是行为举止却像一条狗,非常有趣。

巴尼·瑞博(Barney):剧中的次主人公,也是弗雷德的好朋友兼邻居。他与弗雷

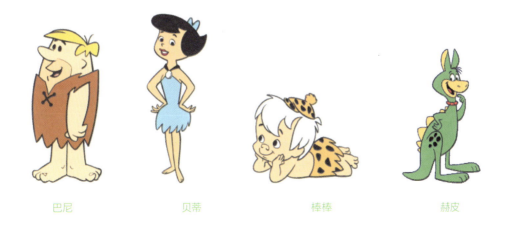

巴尼　　　　贝蒂　　　　棒棒　　　　赫皮

德在同一家公司工作，但是在故事中他具体的工种不明确。他与弗雷德一样喜欢打保龄球和高尔夫球。两人有着深厚的兄弟情谊，但是也经常因为弗雷德的急躁脾气而争执不休。

贝蒂（Betty）：巴尼的妻子，她是薇玛最好的朋友，她也比丈夫稍微聪颖一些，并且也特别爱购物。

棒棒（Bamn Bamn）：瑞博一家收养的儿子，在第四季中出现，因为他只会说"棒棒"，所以给他取名为棒棒。

赫皮（Hoppy）：瑞博家的宠物，外形是恐龙和袋鼠的结合体。

当然剧中除了主要角色之外，还出现过其他角色，至少有上百个，这里不再一一介绍。

4. 影片风格分析

（1）视觉表现。

①美术风格。

这部动画片在美术风格上明显是受到 UPA 动画风格的影响，尤其体现在人物造型和场景设计中，人物造型风格比较简化、简洁，细节的描绘被舍弃，特征和特点符号化，突出重点。人物造型也非常强调轮廓感，突出线条，同时线条风格比较圆润柔和。人物整体的设计偏向夸张，非写实，但是夸张的程度控制在一定范围内，所有人物的结构基本符合现实人物的构造和比例。

色彩比较明亮鲜艳，但是又不像 UPA 那样过于强调现代美术艺术的抽象感，基本都是简单的色块表现，风格简洁。因此画面整体风格有后迪士尼动画时代的新鲜感，同时适当的夸张也表现了一定卡通趣味性，老少皆宜。

这里还要补充说明一点，画面的风格不完全是动画家艺术创作的主动选择，还有一个很现实的原因。20 世纪 60 年代电视播放影像的清晰度和色彩表现效果都非常有限，为了能够让画面效果更好，不得不加重人物的轮廓线和色彩的鲜艳度。

②人物运动。

人物运动也是夸张非写实的，大多动作只描绘了关键动作，中间的过渡动作用重复的动作画面来替代。比如人物奔跑的时候，腿部动作是重复性画面。有些场景甚至用更

夸张的动画来表现，比如旋转的时候，中间部分的动画则用线条和色彩来表现替代。

同时，人物动作的真实感也被舍弃，通常会适度调整动作速度来突出表演的风格化，或者表现一种滑稽感。但是这里人物的运动与造型设计一样，虽然属于夸张和卡通化范畴，但是并不会超出人物合理的动作范围，因此人物肢体极度扭曲或变形的动作并不会出现。画面的流畅性和细腻感都不被强调，人物在运动时其他肢体部位通常是静止的，比如人物在走动时，上半部分的身体是静止的。

（2）故事风格。

影片故事是以情景喜剧为主要模式，情节比较简单，风格轻松有趣。故事发生的时代背景虽然设置在远古的石器时代，但是人物的关系设置和生活模式是20世纪60年代美国中产阶级家庭非常典型的生活状态。比如两个主人公家庭住在带花园的独栋房子里。家里除了有汽车之外，还有很多节省劳力的小家电或工具，当然这些都是搞笑版的。还有夫妻俩的社会角色设定，男主人拥有一份工作，为家庭提供主要的经济支持，女主人则是家庭主妇，以照料家庭为主要责任。这些设置具有当时中产阶级家庭的普遍特征。因此即使故事时代背景与观众当下的生活相去甚远，但是观众依然能从故事中毫不费力地找到自身生活的影子。故事本身讲述的都是普通人在日常生活中遇到的点点滴滴，比如婚姻中两性关系的相处，朋友之间的情感与矛盾。因此，故事整体非常贴合当时大众的生活状态，特别容易调动起观众的情感与共鸣。另外，故事通过混合原始时代的设定和现代生活概念来碰撞出别有趣味的笑点，比如汽车和除草机。

5. 影片点评

《摩登原始人》在美国电视时代是一部风云作品，它是美国电视文化中非常重要的一个组成部分，它的成功主要得益于当时的时代背景。一方面，20世纪60年代是美国动画发展中最有挑战性的时期，当时电影行业的内部震动以及新兴的电视平台冲击了电影业，引起了连锁反应，导致很多动画公司、大型电影公司的动画部门关闭，动画师们纷纷转业。另一方面，动画艺术不适应电视平台，当时动画发展遇到了困境，因为电视平台是动画制作的一个全新的环境，沿袭原有的制作模式和方法显然难以在电视平台中存活。但是H-B却很好地适应电视平台并且迅速脱颖而出。那么它是如何成功的呢？若单从美术风格或者故事情节上来理解是不准确的，必须要结合当时美国的社会文化。下面我们具体来分析真正的原因。

（1）老少皆宜（kidult）模式。

《摩登原始人》是在电视黄金时档中播出的第一部动画电视剧，并且占据时间相当久。

在此之后虽然也有其他动画进入黄金时档，但是很快因为收视率不高就被调移到其他时段了。虽然《摩登原始人》不是史上占据黄金时档最久的动画剧，但是这个记录也是过了30年之久才被打破。它的魔力到底在哪里呢？在《摩登原始人》播出之际时，黄金时档是指晚上8点到10点之间，1975年被调整到晚上7点到9点之间。当时电视台一直试图打造"黄金时档就是全家一同娱乐的时光"这一概念。"全家"就意味着有男有女，有老有少，有不同的性别和不同的年龄。因此在这个时段播出的节目必须要具有能够同时娱乐各个群体的基本功能。《摩登原始人》就是针对这个需求所做的针对性的设计。动画片对于儿童群体来说并不难争取，事实上儿童非常容易被动画片吸引。吸引成年人群体才是需要重点攻克的问题。《摩登原始人》选择了情景喜剧的故事模式，就是为了顺应当时的潮流，迎合成年人的口味。因为情景喜剧就是当时应电视平台而出现的新兴的故事模式。《摩登原始人》也是世界上第一部动画情景喜剧。其次，它融合了很多具有时代精神的玩笑也让成年人容易接受，这些玩笑通俗易懂，再加上夸张搞笑的画面，对儿童也非常有吸引力。这种动画模式就被称为"kidult"模式。"kidult"就是老少皆宜的意思。

（2）声音视觉性。

电视动画的制作与电影时期影院短片的制作情况不同，它的成本预算非常低。因此H-B工作室采用了UPA的方法，减少动作，简化人物、画面等来减少成本，并且还规范了"有限"动画的制作流程与手法，由此形成自己的动画风格。因为画面信息减少，H-B工作室特别强调利用声音来增添动画整体的观影效果。比如，人物对话中总是包含着有趣的笑话和俏皮的双关语，这成为了吸引成年观众的一个重要元素。除此之外，影片还运用滑稽、搞怪的声效来夸大、补充情节效果。最终通过画面与声音的结合创建了《摩登原始人》独特的声音视觉性。

H-B工作室最大的成功之处就是当它意识到电视的平台与电影平台的差异性时，它能用非常务实的手法来改变动画，不被原有的动画理念束缚。它大胆提取实拍电视剧中的一些元素，结合动画本身的特质，如利用动画画面制造笑点，来探索动画表现力的边界。这样富有创意的尝试让《摩登原始人》具有独特的视觉效果，并能顺应新时代需求，这是《摩登原始人》成功的主要原因。

6. 意义与影响

关于H-B工作室，历史上对它的评价是颇为复杂的。这主要是因为它的存在对美国的动画发展起到多重影响。

H-B工作室大大推动了电视动画的发展。当时动画的发展遇到困境，如何适应电视平台并在电视平台生存是所有动画公司思考的问题，《摩登原始人》的模式，尤其是结合实拍电视剧元素和动画为其他公司打开了新思路，拓展了动画艺术的表现力。此

有限动画对人物的演技尽可能简化、省略和限制，因此人物在运动时比较僵硬和机械。在同一景别，有限动画基本只有一个物体在动。其他的背景人物动作大都完全省略。

外，H-B 公司还规范了有限动画制作技术，直接解决了动画自产生以来就面临的重要问题——成本问题，这让动画艺术形式在电视平台中很快就顺利地生存下来。

但是，随着 H-B 工作室在电视平台中迅速发展，它在电视动画节目的垄断地位逐渐成为动画艺术发展的障碍，其中就包括有限动画技术。H-B 工作室与最早创建有限手法的 UPA 的初衷完全不同，它就是为了减少成本，而 UPA 则是为了探求一种新的动画风格。当有限动画技术得到规范并成为电视动画的主要制作技术时，这必然导致动画（这里指运动的画面）画面质量越来越差，人物动作僵硬、卡顿、毫无流畅感，多镜头的运用和处理只是交代信息的基本功能而非展现艺术表现力。在《摩登原始人》中尤其强调声音视觉性来弥补画面的不足，但是后来的动画因为画面质量衰减而越来越依赖声音，此时的动画与其说是影像艺术，更不如说是配有声音的活动画面。

动画的质量和艺术性锐减还有一个重要的因素，就是儿童开始成为了电视动画的主要观众，这个状况加剧了动画质量的衰减。在 20 年代 60 年代初期，电视动画还是属于大众的，观众年龄分布广泛，成年人还是动画片的重要消费群体，动画片也在各个时段和不同节目中播放。当时有一档在周六早上播放的节目《周六晨秀》（*Saturday Morning Show*），节目主要内容也是动画片。广告商发现，周六早上的观众群体主要是儿童。有个市场经济理论中叫"利基市场模式"，简单地说，即使观众人数较少，只要年龄集中，广告利润反而更高。因此，动画片就只被安排在《周六晨秀》节目中以集中吸引儿童观众。当时的育儿观念和社会文化不认为电视会对儿童造成不良影响，相反，很多父母很乐意在周六的早上有电视机陪伴孩子。很快，《周六晨秀》在美国各大电视台播出，它成为了最重要的儿童节目。最后，在各种因素的推动下，动画就成为儿童专属节目。动画就是在这个时期与儿童产生了联系。

在某种层面上，儿童群体的存在对动画的艺术性具有毁灭性。因为儿童的最大特征就是鉴别力差，他们对于艺术性没有足够的鉴赏力和辨别力，只要画面有足够鲜亮的颜色，滑稽搞怪的动作，快速运动的画面，喧哗的音乐，就能吸引他们。在追求收视率的市场中，儿童观众的群体唯一性彻底让电视动画毫无顾虑地舍弃艺术性了。威廉·汉拿和约瑟夫·巴贝拉在后期曾获得动画成就奖，但他们也惭愧地表示，虽然制作过那么多的作品，然而却未为对动画艺术探索做出太大的贡献。虽然 H-B 工作室在 20 世纪 80 年代还是创作过一些经典的动画剧，但是他们的动画剧是模式化、套路化的商品。在这个时段，"动画是幼稚的，动画是给儿童看的"成为了大众对动画的普遍印象了，他们已经全然忘记，在电视时代之前的电影时期，动画是也曾是艺术的、复杂的、深刻的，它是为成年人而存在的。

这段电视时期的历史非常值得我们琢磨，它能更好地帮我们认识动画，看到动画的一些真相。虽然在电视时期中，因为市场和利益的驱动，动画的艺术发展有所停滞，然而它却说明了动画与儿童之间的特殊关系。我们常常说动画艺术并不幼稚，动画当然也

不是专属儿童的。动画早期历史都已经非常清晰地表明动画的诞生与儿童无关，在20世纪40年代，美国电影动画发展迅速并成熟也与儿童无关。但是动画与其他艺术形式不同，它对儿童有着天然的吸引力。无论未来动画如何发展变化，儿童群体始终是动画不可忽视、重要的存在。因此从这个角度看，儿童群体某种程度上保障了动画未来发展的空间和存在价值。但是我们也必须认识到儿童群体的特殊性，他们的审美不仅不能主导动画发展，甚至还会成为动画发展的阻碍。因此，我们不得不重新审视动画、成人和儿童三者之间的关系，成人在动画中的参与对动画艺术的发展是至关重要的，他们的存在才能保证动画的艺术性，只有平衡好这三者的关系才能更好地推动动画艺术的发展。

第四节 《辛普森一家》

1. 影片基本数据

片名	《辛普森一家》（The Simpsons）	片长	每集 21~24 分钟/集
出品	福克斯公司	类别	电视系列片
制作	马特·格伦宁（Matt Groening）	形式	二维动画
年份	1989 年至今		

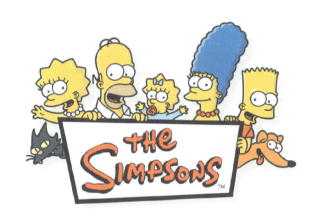

2. 背景介绍

《辛普森一家》最早出现在一个电视节目《特蕾西·厄尔曼秀》（The Tracey Ullman Show）里。当时该节目的制片人詹姆斯·布鲁克希望电视秀的广告后有一些动画短片。他找到漫画家马特·格伦宁设计一个动画。马特就构思了这部关于一个充满矛盾、冲突的家庭。人物角色的名字直接取自马特自己的家族成员。动画第一次播放是在 1987 年。刚开始时，马特把自己的设计手稿交给动画制作人员时，人物绘制得比较粗犷，他以为制作人员在绘制的时候会帮他把人物造型修整得更干净简练。但事实上动画制作人员完全保留了手稿的设计状态。因此我们可以看到最早的辛普森动画系列人物造型很粗犷。

1989 年，短片制作团队就开始为福克斯影像制片公司制作每集半小时左右的动画系列片，并确定名字为《辛普森一家》。詹姆斯·布鲁克在与福克斯签合约时，事先约定福克斯不可以干涉动画片故事内容的创作。马特·格伦宁说他的创作目的是为观众提供一个所谓的"主流垃圾"的选择。1989 年 11 月该动画系

列剧正式开播。

《辛普森一家》是美国电视史上第二部登入黄金时档的动画系列剧，距第一部黄金时档的动画剧《摩登原始人》有将近 30 年之久。福克斯影片的执行人当初并不愿意冒险在一个黄金时档长期固定播放一部动画剧，因此只是先尝试放了 4 集，但是执行人看了影片之后很快就改变了原来犹豫的态度。

1990 年，《辛普森一家》开始在每个周日晚上播放。在开始的两个月，它成为了最受欢迎的电视节目之一，成为了电视动画头牌明星，在电视收视榜上居高不下。这样的状况一直持续到 1996 年，《辛普森一家》开始有冷却的迹象。到了 1997 年，《辛普森一家》已经播放了 167 多集，超越了《摩登原始人》，成为美国历史上在电视黄金时档播放最久的动画剧。到了 2009 年它打破了电视剧《荒野大镖客》（Gunsmoke）的记录，成为了美国电视历史上黄金时档播放最久的电视剧。当《辛普森一家》开始在电视排行榜单上逐渐下滑时，福克斯先后推出几部新的动画剧，如《一家之主》（King of the Hill）、《飞出个未来》（Futurama）试图再次挑战新的收视率，但都未能再次创造《辛普森一家》的战绩。

关于《辛普森一家》的创作情况，《辛普森一家》由一个剧本团队撰写每一季的故事内容，人数基本上达到 16 人。运作的模式是每一集由一个人主要负责撰写故事大纲，然后由团队其他人员再进一步优化、完善故事。每一集动画需要耗时将近 6 个月，因此故事在内容上很难达到完全的实时性。

3. 故事梗概及人物简介

《辛普森一家》是一部美式家庭情景喜剧模式的动画剧。故事是围绕辛普森一家人

而展开的。辛普森一家是美国中产阶级的一个普通五口之家，住在春田镇。男主人荷马在镇上的核电工厂当安检员。荷马的妻子叫马芝，她是一个家庭主妇。夫妻两人感情融洽。两人的大儿子叫巴特，顽皮捣蛋，经常在学校惹事生非，给父母带来麻烦。妹妹丽莎是一个认真聪颖的孩子，在学校是优等生，在家里也体贴懂事，虽然经常与哥哥为生活琐事争吵不休，但两人也相亲相爱。家里还有一个最小的妹妹麦吉，不到一岁，还不会走路，经常叼着安抚奶嘴发出"啧啧"声。

辛普森一家生活简单，两个小孩在春田镇上小学，有很多邻居和同学。周末全家去教堂做礼拜。荷马经常去酒吧和朋友们聊天娱乐。动画剧所有的故事都以辛普森一家为核心，讲述都是日常生活中的人和事，小镇上其他人物也会根据故事情节需要入场，因此这部动画剧人物众多。

主要人物简介如下。

荷马·辛普森：核电厂安检员工人。一个典型的中年男子状态：秃顶、大腹便便。有着普通人常见的缺点：头脑简单，懒散马虎，爱慕虚荣，喜享受，尤其喜欢吃垃圾食品，钟爱甜甜圈。人生没有目标，得过且过，工作也是混日子。每天下班回家晚上坐在沙发上收看固定的节目，一边看电视，一边喝啤酒。但他也有不少优点：易满足，善良单纯，在小镇上有不少好朋友。在家庭中他虽然不是一个完美丈夫，对孩子的教育不太上心，也不认真，一生气还爱掐儿子巴特的脖子，但是内心依然爱妻子和孩子，愿意为家庭付出。

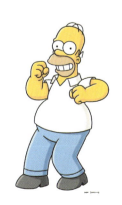

荷马·辛普森　　马芝·辛普森　　巴特·辛普森　　丽莎·辛普森　　麦吉·辛普森

他的口头禅是"Doh!"

马芝·辛普森：荷马的妻子，家庭主妇。她与荷马相反，在剧中是一个积极正面的人物。她善良，勤劳，聪慧，认真做好自己份内的事，经营好自己的生活。每次荷马因为自私自利或愚蠢而犯错时，她总能得体地指出问题并包容他。当然她也并不完美，有时也因丈夫的愚蠢或儿子的顽皮而沮丧、失落，甚至曾想放弃婚姻，但她最终总能找到合理解决问题的办法。她在剧中是一个好母亲、好妻子的形象。

巴特·辛普森：10岁男孩，调皮捣蛋，爱恶作剧。他不爱学习，叛逆，不愿意遵守社会规则，喜欢通过惹事生非获得大家的关注。但是他实际是一个善良的孩子，有时甚至颇为义气，有自己的道德观。他最好的朋友是米尔豪斯。

丽莎·辛普森：冷静理智，爱学习，是素食主义者、环保主义者、人权主义者。她的兴趣爱好是吹萨克斯。她与妈妈一样，是片中少有的理想型人物，但偶尔也会流露出优等生的优越感。生活中她常与哥哥作对，两人相互看不惯，但是兄妹之间的情感还是牢不可摧。她也经常毫不留情地指出爸爸的问题，但是她依然深爱自己的父亲。

麦吉·辛普森：是个婴儿，偶尔在片中会显示出她聪明与狡黠的一面。

弗兰德一家：荷马的邻居，是虔诚的基督教徒。他们的一切行为以《圣经》为准则，善良却没有个性。荷马认为他们很伪善，时不时地讽刺他们。荷巴的儿子巴特以同样的态度对待邻居的两个儿子，经常捉弄取笑他们。但是弗兰德一家善良温和，一如既往地对辛普森一家。

莫：镇上的酒吧店老板。他一直单身，生活寂寞，对马芝有强烈好感，自认相貌丑陋而性格自卑阴郁。

本先生：荷马的老板，核电站的老板，是影片中唯一的邪恶的角色。他是个大资本家，贪婪，唯利是图，不可一世，刻薄恶毒，为了利益不择手段。他的标准动作和口头禅是两手相合手指相碰，然后说"Excellent"。

莫

4.影片分析

（1）视觉表现。

《辛普森一家》在视觉表现层面上有以下特点，第一，人物造型的风格基本属于幽默卡通化的造型，人物扁平，轮廓感强，线条圆润。人物的外形特征被提取并进行夸张。造型整体犹如简笔画般抽象、简洁。第二，在色彩上，影片采用平涂手法，画面

本先生

色彩明亮鲜艳，饱和度高，影片的整体美术风格体现了一定波普风格元素，这样让动画风格多了一道现代化和成人化的维度。其中影片最具特点的就是人物的肤色大多都采用了抢眼的香蕉黄（其他种族，比如黑人还是保留了咖啡色的肤色），黄皮肤的人物是《辛普森一家》标志性的特色。《辛普森一家》的设计者马特曾在一次访谈中解释过，他想制作一部在色彩上能表现前卫感的动画，因此当他看到设计稿中的人物形象时立刻就敲定这个设计了。他认为当观众在切换电台时，黄色会令人印象深刻。他还补充道，黄色的人物能让《辛普森一家》在所有动画中脱颖而出，如果只是普通的肤色，那么这部动画看上去就太保守无趣了。

（2）故事主题。

《辛普森一家》是一部典型的美国情景喜剧。而辛普森一家是美国大部分中产阶级家庭生活模式的代表。但是他们又属于中产偏低的阶层，因此生活中要面临诸多压力与矛盾。因此动画剧中讲述的都是他们在现实生活中的烦恼与矛盾，体现了一种现实主义风格。但是故事也并不只关注鸡毛蒜皮的家庭琐事，实际涉及的话题十分广泛，从环保问题到儿童教育、时政丑闻、社会暴力以及两性平等。当时社会上流行的话题、问题都会在故事中出现，风格大胆、辛辣、刻薄，因此从这个角度讲，这个家庭情景喜剧的故事主题为现实主义。

但《辛普森一家》又不完全是一部现实主义的家庭情景剧，这就是它的魅力之一，它因动画的特性，并不会受限于现实主义。每一集故事都是相对独立的，没有绝对延续性的时空线，时常还会随机结合很多奇幻元素、科幻元素，甚至暗黑恐怖元素，想象力夸张而又疯狂。因此从这方面讲，它同时也是一部超现实主义风格的动画剧。

（3）人物塑造。

人物是《辛普森一家》动画剧的一大亮点。剧中虽然人物众多，但是每个人物都性格鲜明，具有强烈的独特性和识别性。虽然并不是每个人物形象都十分饱满，但每个人物（包括小配角）都具有一定的矛盾性和复杂性。这些矛盾性和复杂性设计得不仅精彩、巧妙，让人物除了显得十分真实可信之外，还具一定有闪光点，让观众印象深刻。

比如主人公荷马，他是最受欢迎的一个角色。他身上具有大部分人的缺点：懒惰，自私，不思进取，得过且过，所以每个人都能在荷马身上看到自己不堪的一面，让人觉得真实可信。然而荷马也与现实中的人一样并非是一个彻底不堪的人。他也有着真挚情感。如当丽莎曾因自己的外貌而沮丧，荷马说："你在我眼里是最美的，我甚至愿意把自己的眼睛挖下来放在别人身上，这样每个人看到的你都是美的。"再比如当妻子马芝为生活感到沮丧时，他愿意努力成为更好的丈夫，他内心一直深爱着马芝从未动摇过。他十分讨厌看似完美的邻居弗兰德一家，然而这讨厌的背后更多的是对自己不完美的沮丧。这样的人物是真实且饱满的，具有连贯一致的复杂性、矛盾性，塑造的是一个世俗的活生生的人，这样的人物让观众移情并且痴迷。

埃娜

再比如小配角如巴特的老师埃娜，她在剧中戏份不多，平凡普通，但是有一定的独特性。埃娜姿色平平，性格强势古板，人到中年依然孑然一身。对工作也没有太大的热忱。她对学生耐心有限，时常会对他们冷嘲热讽。因此她无论在工作中还是在生活中都不是一个引人注目、招人喜爱的女子。但是就这样一个不起眼也并不可爱的女子，因为生活的寂寞，她时不时会流露出软弱的一面，她渴望被爱、被人需要，为了获得别人的爱和关注甚至会做出一些不可理喻的事。当人物表现出这样矛盾的人性时，人物的维度就会增添一丝魅力，人物显得鲜活生动。即便她不可爱，但是她在某些状态时也能触动观众。

《辛普森一家》里的每个人物都有自己的复杂性和矛盾性，这里就不再一一举例。总而言之，《辛普森一家》的魅力之一就在于影片打造了不完美却真实的人物，他们有各种不足、缺点，但是依然有着真挚的情感、小小的梦想。这种活生生的平实感才是真正打动观众的地方。

5. 影片点评

《辛普森一家》自开播以来就受到极好的反响，收视率暴增，并且长久以来占据黄金时档，成为了美国电视史上的奇迹。它的成功主要在于对当时电视文化的反叛，满足了成人和儿童共同的需求。

20世纪80年代末到90年代初，美国黄金时档的电视剧几乎都被家庭情景喜剧垄断，如《细路仔》《家族的诞生》《成长的烦恼》等。这些家庭情景喜剧都具有一致的特征：展现当下美国家庭生活美好温馨的一面。这些影片中的家庭基本都是中产阶层，生活富

足无忧但并不至于奢靡无度，因为奢侈容易让观众产生距离感。父母充满爱心并且富有生活智慧，对孩子教育有方。孩子们虽然有些各种各样的小缺点，手足之间有些小矛盾，但都无伤大雅，父母也总是能巧妙化解问题。因此影片展现的都是现实而又理想的家庭和生活。

《辛普森一家》也是一部家庭情景喜剧，然而它犹如一个叛逆的坏小孩突然赤裸裸地展现"丑陋"与"不堪"，对社会上任何事物、话题都大胆调侃，所谓"美好"与"正确"都不在它的考虑范围。这种百无禁忌的疯狂、暗黑辛辣的幽默让《辛普森一家》在众多情景喜剧中宛若一朵奇葩，绝世而独立。

如果仅仅是叛逆并不能成就《辛普森一家》，更主要的是它完美平衡了幽默与严肃。作为黄金时档的节目，它的目标对象是家庭，而对于家庭来说，搞笑是最好的融合剂，它能制造欢愉的气氛。因此幽默是黄金时档情景喜剧的必备元素。同时，美国的电视动画已经是儿童的专属节目形式，动画几乎已经消失在成人的视野。《辛普森一家》完美融合这两种元素，利用动画形式本身的特质制造夸张的幽默与讽刺，营造与其他情景喜剧截然不同的欢乐。而现实、深刻的故事主题又满足了成年人观影的审美需求，并且它在展现叛逆的同时而又不过于愤世嫉俗，在疯狂的恶搞之后时常关注小人物的情感，充满了现实生活中平常人之间的的温情，美好而又感人。因此《辛普森一家》在毫不留情地指出了对现实世界的问题之后，依然能回归生活，对生活报以热爱与激情，这才是《辛普森一家》真正的魅力。

6. 意义与影响

《辛普森一家》开辟了美国成人动画类型，美国动画虽然始于成人，但始终没有出现过真正具有现实性、深刻性的成人动画。"甜美，梦幻，童稚"始终是美国动画影片的标签。这一切直到《辛普森一家》的出现才改变，它弥补了美国成人动画的缺憾，也一改大众对动画等同于幼稚的印象。自此，美国动画发展的道路也越走越宽，之后出现了多种风格类型的成人电视动画，除了福克斯之后的《一家之主》等，还有《恶搞之家》（*Family guy*）、《南方公园》（*South Park*）、《瑞克和莫蒂》（*Rick and Morty*）、《马男波杰克》（*Bojack Horseman*）等，都是在这一潮流影响之下的产物，这所有一切的变化和发展都有《辛普森一家》的功劳。遗憾的是，当时成人动画只在电视领域中活跃，对美国电影界似乎还未有多大影响。除了对动画产生影响之外，它对电视情景喜剧也有很大的影响，后来的很多情景剧都有模仿它的痕迹，如《马尔柯姆一家》（*Malcolm in the Middle*）、英国电视《办公室笑云》（*The Office*）等。《辛普森一家》对于美国来说，已经不仅仅是一部电视动画剧，它更是美国文化的重要组成部分，可以说是美国文化的象征与标志。

第五节 《玩具总动员》

1. 影片基本数据

片名	《玩具总动员》(Toy Story)	片长	81 min
制作	皮克斯动画工作室	类别	电影长片
出品	沃尔特·迪士尼公司	形式	CG 动画
导演	约翰·拉萨特（John Lasseter）	成本	3000 万美元
国别	美国	年份	1995 年

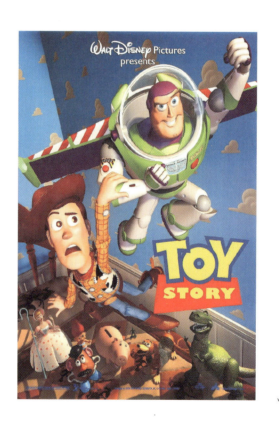

2. 背景介绍

（1）皮克斯公司简介。

皮克斯公司成立于 1979 年，它原身是卢卡斯影片公司的一个计算机部门的图像研究组，专门研究计算机图形图像。

1984 年，约翰·拉萨特加入了皮克斯公司，他原是迪士尼电影公司的动画师，帮助皮克斯从动画艺术的角度来认识、研发技术，这为皮克斯公司进军动画影视打下了坚实的基础。约翰作为导演创作了《安德鲁和威利冒险记》(1984)、《顽皮跳跳灯》(1986)。《顽皮跳跳灯》中灯的角色之后就成为了皮克斯公司的一个重要标识。

在影视方面,皮克斯公司一直与迪士尼公司合作。1995年,皮克斯公司制作了第一部CG动画长片《玩具总动员》,由迪士尼公司发布。这部电影成为1995年的美国票房之王,彻底成就了皮克斯公司。从此CG动画就此开始逐渐占领了美国动画电影领域。之后皮克斯还制作了一系列动画电影,《虫虫危机》(1998年)、《玩具总动员2》(1999年)等,依然由皮克斯负责电影创作,迪士尼负责市场和经销。直到2006年,迪士尼收购了皮克斯,皮克斯与迪士尼融为了一体。

(2)导演介绍。

该片导演为约翰·拉萨特,他毕业于加州艺术学院,在学生时期就已经显露出在动画方面的天分。他的两个动画短片作业《小姐与台灯》(Lady and the Lamp)与《噩梦》(Nitemare)分别在1979年和1980年获得了奥斯卡动画短片学生奖。从20世纪80年代开始,CG技术已经逐渐进入影像领域,1982年迪士尼公司出品的实拍电影《电子世界争霸战》(Tron)中摩托车以及动画效果是由CG建模制作的。

这部电影的CG技术应用与表现深深震撼和启发了约翰。当时的迪士尼二维动画电影正陷于动画创意枯竭的困境,动画电影一直因没有创意和新意被评论家批评,而公司内部的动画艺术家们也意识到难以突破原有的迪士尼风格。因此,新的电脑制作技术给动画艺术家们带来了一些启发与灵感。约翰认为电脑技术可以给二维动画带来新的活力,它可以应用到动画制作中。于是他与同事们开始了新的实验,将计算机绘图技术与二维动画制作相结合制作了一部小短片,这部短片中部分场景由计算机图像制作,体现空间的立体感和景深。但是这篇短片完成后,他们并没有成功说服迪士尼公司应用计算机图像技术,更糟糕的是,约翰在短片完成后被迪士尼公司解雇了。

约翰就是在这样的状况下去了当时还名不见经传的皮克斯公司。皮克斯公司急需来自动画领域的艺术家提供技术性建议。约翰加入皮克斯公司之后便一直负责CG动画影片的创作，从不盈利的小短片开始，直到世界第一部CG动画电影长片《玩具总动员》出现，此时他已经是皮克斯公司动画电影的执行制片人了。到了2006年，皮克斯被迪士尼收购，约翰以动画长片首席执行官的身份又再次回归了迪士尼公司。

3. 故事梗概

小男孩安迪有很多玩具，其中他最喜欢的玩具是一个叫"胡迪"的牛仔玩偶。可是有一天，安迪在生日派对上获得了一个当时最流行、最先进的玩具：太空警察巴斯。瞬间巴斯替代了胡迪成为了小男孩安迪的新宠。巴斯不仅外形炫酷，他也一直自认为背负着解救地球的重要使命。其他玩具小伙伴们很快被他身上的光芒与魅力吸引。巴斯成为了大家的中心人物，而曾经的领袖胡迪则被冷落在外。最终胡迪与巴斯因此结下了梁子，而小伙伴们都纷纷敌视胡迪。

一日，在各种机缘巧合之下，两人一同落入里了安迪的邻居坏男孩薛的手中。薛性格邪恶残暴，是一个玩具虐待狂，在他手里的玩具最终都不会落得好下场。两人想尽办法试图逃脱薛的魔掌，就在这个自救互助的过程中，两人之间的误会逐渐消解，慢慢产生友谊。然而在一次行动中，巴斯偶然间认清自己的身份——自己不过是一个小小的玩具，不是真正的宇宙战警。这个真相让巴斯备受打击，瞬间觉得人生无望，失去了逃跑的动力。眼看危机步步逼近，而巴斯依旧颓丧。胡迪着急又难过，情急之下他鼓励巴斯："你是最棒的玩具，而像我这样老旧玩具早已经过时了。"肺腑之言打动了巴斯，他又重新燃起信心。两人再次联手合作，历经千辛，终于回到了安迪的怀中，他俩又成为了安迪心爱的玩具，同时也共同成为了玩具小伙伴的领袖。

4. 影片分析

（1）美术风格。

这是世界第一部CG动画电影长片。人物以及场景都是通过软件建模而成，色彩以

及光影也是通过软件渲染而成。所有的人物以及场景设计造型基本依从于现实。从视觉表现上来看,与传统古典的手绘动画实现的写实主义相比,CG 实现的写实属于照相写实（photo realism）风格。顾名思义,照相写实就是写实的程度如相片般真实。CG 所创建的物体在材质、肌理上几乎与现实中物体的状态一致。当然《玩具总动员》的写实以现在的眼光来看与照相写实相差甚远,但是在当时这是一部最接近也是第一部展示照相写实风格的动画电影。当时的技术能力还不足以表现所有材质的物体,只有对表面较光滑的材质能表现出一定真实度,如塑料、钢铁、木材等。我们可以看到两个主要角色以及其他玩具基本与现实中的玩具无二异,光影的折射、过渡、色彩的变化以及质感都非常自然。场景中的大部分物体也非常接近现实,如绿色植物、室内的物件等。

但是这部动画在对细节丰富、复杂的材质（如人的皮肤、肌理以及毛发）的处理方面,当时的 CG 技术还未完全具备足够的处理能力。我们明显可以看到片中的狗以及所有人的角色整体视觉效果比较粗糙。狗的外表完全没有应有的毛发质感,而人的肌肤也如塑料一般光滑僵硬。

 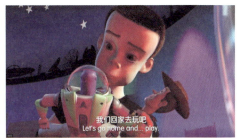

（2）人物分析。

影片中塑造的两个角色都比较特别,在传统儿童故事或童话中,主人公往往会被塑造成英雄人物。然而在此影片中从某种角度讲两个角色都是从英雄神坛上跌落的人物。

影片开始时胡迪是个非常正面的人物,具有传统英雄人物的光彩,符合观众对大部分电影主人公形象的预期。当时他正春风得意,不仅是小主人安迪的心头之爱,也是众多玩具小伙伴中的中心人物。他不仅是最有趣的玩具,形象出众,也是众多玩具中最有头脑的,有一定领导能力的人物。此时的胡迪性格开朗大方,富有正义感,善良,对伙伴们照顾有加,在面对困难时,他设法组织伙伴们一起应对。

然而当巴斯出现时,这一切都改变了。巴斯从各方面讲似乎都比胡迪优秀,不仅造型更酷,他还背负着保护宇宙的重大使命,这让他具有更高层次的英雄色彩。所有这些光芒都让胡迪显得如此黯淡,他彻底被伙伴们冷落了。从胡迪对巴斯的嫉妒开始,他便慢慢跌落英雄神坛。他开始沮丧,恼怒,甚至气急败坏,这些情绪都在一点点瓦解他原有的英雄形象,他显露了普通人脆弱不堪的一面。最终他的嫉妒之心让他彻底走向阴暗,他设置了陷阱试图把巴斯推出他的生活。

但是胡迪也如大多数普通人一样，内心深处终究还是善良的。当他发现巴斯真的被推出窗外可能掉到邻居坏小子薛的院子里时，他很后悔。他其实并未想过真的要置巴斯于死地，当时只是一时冲动而已。从这里开始他渐渐恢复理智。两人后来在薛的家里经历险境时，胡迪一直没有抛弃巴斯独自逃回家，相反当巴斯遇险时，他奋力相救。甚至在巴斯绝望时，胡迪鼓励他振作起来，并第一次在巴斯面前坦承自己的不足，认可巴斯的优秀。这时胡迪的英雄光环又开始回归，胡迪不仅能认识、接纳自己的不足，也能欣赏比他更优秀的人。此时的胡迪是一个平凡的英雄。

巴斯一开场就以英雄形象出现，他的外形比胡迪炫酷。同时他还怀揣着远大梦想，背负着重大使命。他与胡迪不同的是，他一开始内心就深信自己是一位即将要保护宇宙、拯救地球的大英雄。这样的信念让他显得格外大气，潇洒不凡。当他看到自己没能救出被坏小子炸飞的士兵玩具时，内心懊恨不已。当他知道胡迪在背后暗地陷害他，他只是嗤之以鼻，毫不在意。在坏小子薛的家中遇到恶狗，他勇猛向前，毫不畏惧。此时的巴斯的确是一个英雄，勇敢而有正义感。然而当巴斯认清真相自己不过是一个玩具，他引以为傲的能力是虚假的，拯救地球的使命也是不存在的，他的信念轰然倒塌。巴斯瞬间从英雄神坛上跌落下来。巴斯垮了，他从一个勇士变成了一个放弃自我、脆弱的人。最后巴斯在胡迪的鼓励下对自己重拾信心，重新认识了自己的价值。在回家的冒险之路上，他再次展现了勇猛的风采，第一次真正的在空中翱翔，带着胡迪回到了安迪的怀中。巴斯在飞行时，胡迪说："哇，你真的飞起来了。"而巴斯淡定地说："这不是飞，而是花式坠落。"此时的巴斯不仅接纳也认可了自己，他也已经从一个假英雄蜕变成一个平凡的但却货真价实的英雄。

（3）故事主题。

影片的主题是表达正确认识自己并接纳自己。我们大部分人是不完美的，但是我们必须要面对真实的自己，接受不完美、不优秀的自己，同时认可自己的价值。所以影片一开始就在强调"你并不那么优秀"。两个主角都经历了这样的一个残酷的认识。胡迪开始是生活的宠儿，但是外部的环境发生了变化，有个更优秀的人物出现了，反衬了他的普通与平凡。这样的变化与落差让他不得不意识到自己不优秀。而巴斯的变化与胡迪则相反，是由内在的失衡引发的。他一开始就坚信自己就是宇宙战警，保护宇宙是他的责任，即便旁人告诉过他玩具的真相，他也未动摇过自己的信念。然而当他发现了真相

时，他才意识到自己原来根本不是英雄，只是个玩具，没有人也没有宇宙需要他来保护。这样的真相让巴斯彻底否定了自我。

影片最终要表达的是正确认识并接纳自己，即便自己并不优秀，但是依然也有闪光点，有着不可替代的价值，只有坚信自己的信念才可以对抗生活、改变命运。比如胡迪，他沮丧过、害怕过，但他非常清楚自己的价值也从未怀疑过，所以他历经千辛万苦也要回到安迪身边。最终他打动了坏小子薛家里的怪物玩具，组织大家击败了薛，这不仅改变了胡迪自己和巴斯的命运，也改变了怪物玩具们的命运。而当巴斯重新认识到自己的价值时，他树立了信心，通过努力最终成功利用了他原本认为无用的双翼飞回到了安迪身边，改变了自己和胡迪的命运。

5. 影片点评

《玩具总动员》是皮克斯公司的开山之作，它一跃成为了1995年的票房黑马，登上了榜首。它的成功主要是两个方面的原因：一是视觉表现的独特性，二是故事的独特性。

它是世界第一部CG动画长片，也是第一部在视觉上表现照相写实风格的动画长片。在CG动画出现之前，二维手绘风格是动画电影尤其是美国动画电影的主要形式。它的画面风格与CG的照相写实风格是千差万别的。并且二维动画在空间表现和镜头的运用上也不如CG动画丰富和流畅。二维动画是利用多层摄影法来再现现实的立体空间感，而CG是依照三维立体的空间规则，通过软件建模再现图像，因此CG创建的空间立体感是绝对性的，这是手绘动画完全无法比拟的。如下图，镜头从右移到了左边，这是个非常短小快速的镜头。前景是"For Sale"的牌子，中景是房屋，通过两个物体不同的移动速度和位移变化来表现纵深，这种效果对于CG来说非常简单，而同样的镜头对于二维手绘动画来说，工作量是巨大的，最终效果也是有差异的。这就是CG动画的特性。当然定格偶动画也能表现立体感和空间感，是传统的三维动画类型，但是人物动作以及变形的流畅度是不及CG动画的。因此《玩具总动员》由CG所创建的视觉奇观性是成功的主要因素。

《玩具总动员》中故事内容的独特性也是成功的主要因素。迪士尼动画电影长期占据了美国动画电影的历史，构建了美国动画电影文化的内核。迪士尼的动画电影讲述的

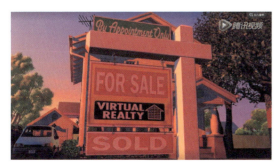

都是主人公在面对不公平的生活、不幸的遭遇时如何坚信自己并努力改变获得成功。因而主人公固然不幸，但是在故事中所传递的信息一直都是"你是最棒的，最优秀的，相信自己就能获得成功"。从1937年的白雪公主开始到后来灰姑娘、美女与野兽以及20世纪90年代的狮子王等莫不如此。因此迪士尼的故事主题都是"向上式"的：让主人公成为不凡的人。而《玩具总动员》则恰恰相反，它是一个跌落式的故事：把英雄打落凡尘。影片一开始就直言：你并不优秀，也不是最棒的。正是这样的设置抓住了观众的心。因为现实生活中不公平的境遇非常多，当然有能够战胜生活的英雄，然而更多的只是一个普通的平凡人。在面对比我们更优秀的人我们会失落、沮丧，甚至会嫉妒。这种平凡的遭遇以及心理变化是每个人或多或少都曾经历过的，因此才打动了所有观众，与观众产生了共鸣和移情。这是一个关于普通的小人物的故事。而故事最终，角色依然成为不了英雄，成为不了响当当的人物，但是只要他接受自己的不足，接纳自己就能看到自己小小的价值，而这微不足道的闪光点依然可以帮助他把握自己的生活。这就是故事最终想表达的内容，这才是让《玩具总动员》真正成功的原因。

6. 影响与意义

《玩具总动员》无疑是动画历史上自《白雪公主和七个小矮人》之后的第二部具有划时代意义的动画电影了。我们可以看到，自皮克斯的CG动画电影出现之后，很快美国的二维动画电影就没落了，迪士尼自2006年后收购了皮克斯公司之后，在2009年发布了最后一部二维动画电影《公主与青蛙》之后，迪士尼便关闭了二维动画电影部门。很多人说是皮克斯公司杀死了传统二维动画，事实上，这是CG技术改变了影像娱乐，最终变革了美国动画电影的内核价值而导致的。

我们在《白雪公主和七个小矮人》的分析中说过，迪士尼动画电影塑造了美国动画电影文化，因此美国的二维动画电影文化是以迪士尼动画理念为核心的。迪士尼二维动画电影现实主义的出现与成功，很大一部分原因是当时实拍电影技术的不足，以至于奇幻题材的故事难以实现，这是当时实拍电影类型中的缺憾。而动画艺术假定性的特征决定了动画艺术比实拍电影更具有丰富、自由的表现力。通过了解奇幻类型电影和实拍电影的特效技术的概况，我们就能理解个中缘由了。

"奇幻"在文学中的定义是：以魔法或者其他超自然能力和现象作为主要故事情节的元素或主题。故事通常也会设定在一个架空的世界，魔兽与怪物角色在故事中也较为常见。奇幻大体可以分为高奇幻、低奇幻。所谓高奇幻是指故事时空的设定都是架空的，比如《指环王》。而低奇幻则是指故事发生在现实世界中，只是杂糅了部分奇幻元素，比如吉卜力的动画电影《借东西的小人》。这里着重介绍动画影片中创建非现实场景和人物角色的特效技术。

而电影对于奇幻故事的创作一直有着急切的向往与冲动。当电影机刚出现时，"电影"

还未发展成为成熟的艺术形式时,人们便迫不及待创作了光怪陆离的、充满幻想的超现实主义影片,如《月球旅行记》(1902)、《奇幻航程》(1904),《卡里加博士》(1920)、《巴格达大盗》(1924)等。但是特效技术限制了奇幻故事在电影中的创作。

从制作手法的角度归纳,特效技术主要有两种模式:创建模式和扮演模式。创建模式是指由人员搭建模型或制作人偶。模型通常用于创建建筑物、器械等无生命的物体,比如德国经典科幻电影《大都会》(1927),影片中规模宏大、结构复杂的未来城市场景采用的是微缩模型方式。

人偶是用于创建非现实的人物角色,具体又细分两种技术:定格技术和傀儡技术。定格技术正是定格动画的制作技术——逐格拍摄人偶系列动作,获取动态影像,如《金刚》(1933年)中大猩猩的角色。傀儡技术则是提线木偶,由工作人员在背后操作体线控制木偶的动作得以摄取动态效果。到了20世纪80年代,傀儡技术革新以电子机械操控的方式替代,如《终结者2》(1984年)中的机械手。

扮演模式具体也可细分为两种:外置戏服和特效化妆。外置戏服是让演员穿上特殊服装通过肢体运动进行表演,如《大都会》(1927年)中的玛利亚机器人。特效化妆是直接在演员脸上化妆创建造型。演员可以透过妆容进行细微的面部表演,如《人猿星球》(1968)。当时采用的是最新的乳胶材料,它易于造型,材质柔软,演员在做面部表情时具有一定的丰富性和细微感。

由此可见,在数字时代之前的特效技术在表现上十分有限,视觉效果并不完美,无论采取哪种技术在效果上都会顾此失彼,不能兼顾所有。因此,一直以来现实主义风格的动画电影在很大程度上是在填补实拍电影的部分欠缺。二维手绘动画在当时显然是创建奇幻世界故事的不二选择。它不仅能自如地驾驭各种形态的生物,还能展现更宏伟奇观的场景,这也解释了为什么《指环王》在1978年被拍摄成了二维动画后反响颇好。由

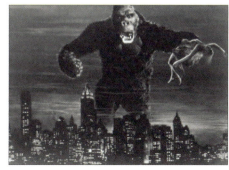
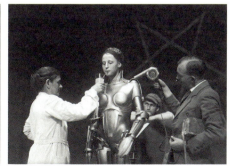
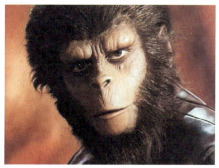

此我们也可以得出结论，迪士尼的现实主义风格动画实际是试图创建"真实的奇幻"。

进入21世纪后，CG技术发展迅速。它不仅能够模拟任何自然环境、非现实的场景，还能表演各种非人类形态的角色——《纳尼亚传奇》中以假乱真的狮子，这标志着应用CG技术进行毛发处理已经不是难题。而2012年《少年派的奇幻漂流记》标志着这一技术的成熟。事实上，我们也的确看到自2000年之后各种奇幻故事的电影喷涌而出：《哈利波特》系列、《指环王》系列、《纳尼亚传奇系列》等。CG技术能够创建绝对真实的奇幻场景，并且场面可以更自由、恢弘磅礴。既然如此，二维动画电影所创建的"真实的奇幻"在这里还能有什么价值？作为一种艺术形式，它必定要体现一种不可替代性才能有价值。事实上，早在UPA质疑、颠覆迪士尼动画电影的写实主义时，就已经为二维动画指明了一个方向：动画艺术不应该是机械地还原现实，它应该是以美术为核心的艺术，从现实中提炼出抽象与变形，从而再现现实。

第六节 《鬼妈妈》

1. 影片基本数据

片名	《鬼妈妈》（*Coraline*）	片长	100 分钟
制作	莱卡工作室	类别	动画电影长片
出品	Focus Features	形式	定格人偶动画
导演	亨利·塞利克（Henry Selick）	成本	6000 万美元
国别	美国	票房	1.2 亿美元
年份	2009 年		

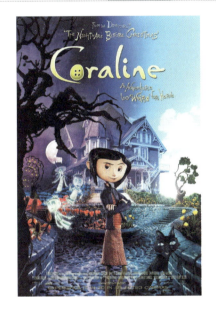

2. 背景介绍

（1）制作公司。

莱卡工作室前身为威尔·文顿工作室，于 20 世纪 70 年代末创立，主要制作定格动画短片。在 20 世纪 80 年代创作了一些系列作品，在定格动画界和广告业内逐渐产生影响力。随着工作室的扩大和知名度的提升，20 世纪 90 年代末工作室开始有意向制作动画电影长片。1999 年，动画导演亨利·赛利克加入了工作室并担任动画导演。之后在影视业的发展并不太顺利，虽然工作室推出了不少作品，但都叫好不叫座。同时因为广告业的低迷，工作室陷入经济的困境。最后耐克的创始人之一菲儿·耐特多次追加投资成为工作室最大股东。2005 年，工作室更名为莱卡工作室。"莱卡"取自当年被苏联送上太空为太空事业而牺牲的一条狗的名字。

工作室更名后，第一部定格动画电影就是《鬼妈妈》。《鬼妈妈》十分成功，在各大电影奖中获得了多次提名。2012年工作室推出了电影《通灵男孩诺曼》，2014年推出了《盒子怪》，最近上映的一部动画电影作品是2016年的《久保与二弦琴》。

（2）导演介绍。

亨利·塞利克在学生时期特别热爱音乐，在20岁时对动画产生兴趣，最后就读于美国加州艺术学院，毕业后也顺理成章地加入到迪士尼公司工作。

亨利·塞利克

《圣诞夜惊魂》（1993年）是他执导的第一部动画电影，这部电影暗黑的元素和哥特式的画面风格给一直被梦幻、甜美风占据的美国动画电影带来新的惊艳，成为了美国动画电影史上的经典。只是《圣诞夜惊魂》一直挂着蒂姆·伯顿的名号，而事实上这部电影从编剧到导演全权由亨利·塞利克负责，这部电影的独特风格的建立实际要归功于亨利。1996年，亨利导演了电影《飞天巨桃历险记》，但是这部电影在票房上遭遇了滑铁卢，亨利在很长一段时间未再导演电影，直到电影《鬼妈妈》。

影片《鬼妈妈》改编自儿童小说《卡洛琳》（Coraline），是英国小说家尼尔·盖曼（Neil Gaiman）的作品。尼尔·盖曼是当今重要的幻想小说家。他的创作内容广泛，除了小说之外，还创作绘本、漫画、诗作以及影视编剧等。其中最著名的漫画作品是《睡魔》（The

Sandman）系列，其中《睡魔：捕梦》（The Sandman: the Dream Hunters）的绘图由日本著名画家天野喜孝绘制。

盖曼的小说代表作是《星尘》（Stardust）、《美国众神》（American Gods）。《卡洛琳》创作于 2002 年，该作品同时获得了幻想文坛最高荣誉的雨果奖和星云奖，以及恐怖小说大奖布拉姆·斯托克奖。

3. 故事梗概

主人公卡洛琳随父母搬家来到新居——粉堡公寓。她并不喜欢那里的新生活，生活寂寞，父母忙碌。一天，卡洛琳在新居的一堵墙上发现了一扇小小的门，然而打开之后却发现背后只是一堵墙而已。但是夜深人静时，卡洛琳却意外地发现白天的小门之后出现了一条神秘的隧道。她爬过了小道发现对面依然是自己的家，只是比原来的家更完美、更精致，甚至有更完美的父母，他们对卡洛琳格外耐心、温柔，满足她原来的父母不能满足她的所有心愿，只是和自己父母唯一不一样的是，他们诡异的眼睛是用纽扣做的。

卡洛琳完全被墙后的家和父母吸引，多次爬到那里体验梦幻一般的精彩生活：奇幻的花园之旅，惊艳的老鼠马戏团表演，魔幻的姐妹团表演，可是危险也悄声无息地向她渐渐逼近。

一日，在照常的欢乐游玩之后，纽扣妈妈递给卡洛琳一份礼物：针与纽扣。希望卡洛琳把扣子缝在自己的眼睛上并永远留在这里。此时的卡洛琳顿觉不妙，断然拒绝，纽扣妈妈恼羞成怒露出了原形，原来她是一只蜘蛛精，靠诱惑、哄骗孩子缝上扣子而留在她的世界，吸食他们的生命而活。当卡洛琳费尽心思回到现实生活时，她却发现，真正的父母被蜘蛛精绑架了。这时她意识到，这一切都是蜘蛛精设计的陷阱，只有回去面对蜘蛛精并战胜她才能救出自己的父母，恢复原来的生活。为了自己的父母，卡洛琳鼓足勇气，再次回到了门后的世界。在经历了一番惊险的斗争之后，卡洛琳终于找到解救父母的关键，匆匆逃回了现实，把这个通往邪恶世界的小门永远锁上。

4. 影片分析

（1）视觉表现——色彩应用。

色彩是电影中一个非常重要的叙事工具，能带来不同的心理暗示，不同的色彩能够交织传递出多层次的复杂信息，从而用另一种方式给观众带来复杂微妙的情感效应。《鬼妈妈》一片中色彩运用非常巧妙，暗藏丰富的信息。故事一开场是便展现了整个自然环境，色彩沉闷灰暗，这暗示了现实生活的无趣与死气沉沉。画面中唯一的亮色是粉色的房子，形成观众的视觉焦点，强调了房子本身，暗示这将是故事发生的地点。

卡洛琳的新家的色彩基本是暖色调，但是色彩的饱和度较低，给人死气沉沉的感觉。卡洛琳的发色和衣服是画面中唯一的亮色，暗示着她内在的活力，这与周边的气氛形成

【粉色城堡公寓】

反差。

开始小门背后的通道是宝蓝色与紫红色相间，色彩绚丽梦幻，然而色调是冷色调，这给人以不安的感觉，警示着通道所通往的世界虽然瑰丽，然而却暗藏危险。

前三次进入异世界时，色调温暖，色彩饱满，以红色、橘色为主。这与现实世界沉闷灰暗色调形成强烈的反差，强调了这个异世界的完美和理想化。

但是我们也可以发现，虽然异世界整个画面色彩缤纷，但是暗色调总是无处不在，暗藏了一丝诡异。比如在餐厅，画面中央色彩饱和度较高，烛光明亮，但是背景中的家具、地面色彩暗沉，角落里多处黑暗阴影，昏暗不明。而暗影总是能散发危险的信号，预示着阴谋与秘密。

异世界的房间运用了同样的手法，色彩艳丽，同时风格偏暗沉，采用的是偏紫的暗粉红而不是常规的明亮的浅粉色。

回到现实后的世界，色彩依然惨淡灰暗。

阴郁的现实世界与艳丽的异世界形成明显的反差，以凸显异世界的诱惑力。但是当纽扣妈妈的秘密被揭开后，异世界的色彩迅速发生了变化。我们可以看到纽扣爸爸工作的房间色彩与原先一致，只是整体暗沉了很多，画面缺乏明亮的主色，与失去活力的纽扣爸爸状态完全一致。

纽扣妈妈的房间色彩饱满艳丽。画面中两个主要的颜色是紫色和红色。通常深紫色代表了神秘和邪恶，也是影视中女巫角色的符号性颜色。而红色则代表了愤怒、挑衅等强烈的情感色彩。画面中还点缀了一些蓝色和黄绿色，整体交织出十分诡异和紧张的气氛，周边的红色映射到纽扣妈妈的身上，整个人的肤色透出了红色，看上去犹如地狱中的魔鬼一般。

在故事递进部分，当卡洛琳与纽扣妈妈正面对决时，整个画面的色调变成了绿色。

绿色在影视的色彩心理学中通常用来暗示不祥，比如在很多故事中毒药会被处理成绿色，让人有警惕感。这里的场景被处理成绿色则暗示了一种极度危险的氛围。

最后在故事结束时的花园派对上，我们可以看到画面色彩整体明亮而平和，暖色作为主色调，少许的红色彰显了一定的活力与希望，暗示了生活归于幸福和平静。

（2）故事主题。

电影故事的主题是现实生活总是不太完美的，我们要学会接受它的不完美。很多看上去美好的东西，实际上可能是虚假的表象，内在更是丑陋和邪恶的。

影片一开始就毫不掩饰地描绘了卡洛琳在现实生活中的各种不如意。卡洛琳的父母因为工作原因要搬家，这让卡洛琳不得不离开之前熟悉的生活环境，远离原来的亲朋好友。而新的地方天气阴郁，唯一的邻居小朋友还怪怪的，话多烦人。新家陈旧凌乱，父母工作繁忙，既没有时间好好打理收拾新家，也没有精力去照顾和陪伴寂寞的卡洛琳，甚至连倾听卡洛琳说话的耐心也没有。卡洛琳的新生活看上去灰暗而又沉闷。但是我们可以看到，故事设置的这些所有不如意都是外在的客观原因造成的：自然环境、父母的工作、房子条件以及周边的邻居。这些问题都不是人为主观意愿的选择，也不是自己能够靠主观意志改变的。因此这些设定实际指出了在我们的现实生活中，总有些无奈我们是无能为力的。

卡洛琳的父母代表了生活中一些人为的缺憾，他们当然不是完美的父母，他们工作很忙，无法平衡好生活与工作、家人与工作。显然卡洛琳是被忽略了，她的沮丧和失落父母都没有看到。故事想说明的是我们都只是凡人而已，会出错，会做得不够好，这同样适用于我们的父母，即便他们有养育的责任，然而偶尔的错误也是不可避免的，要求他人的完美是不合理的要求，不完美才是生活的常态。纽扣妈妈和她所创造的世界代表了理想中的完美生活，但这种"美好"都是假象，得到所谓"完满"的生活是要付出惨

痛的代价的。

当然影片并不是全是消极的，因为现实生活中美好与缺憾并存，只是这个美好要从现实中去挖掘寻找。怀比是个怪男孩，但是他在卡洛琳最需要帮助的时候，在关键的一刻能够出现帮助她打败蜘蛛精，救出卡洛琳。卡洛琳的父母作为家长，显然是有很多不足：不够耐心，也不认真聆听卡洛琳的感受。但是他们对卡洛琳的爱却是真真切切的，从未消失过。当他们的工作告一段落时，爸爸会陪卡洛琳玩耍聊天，商量着花园聚会的安排，听从她的需求。而妈妈则留意到卡洛琳对橘色手套的喜爱，偷偷买来送给卡洛琳作为小惊喜。因此电影无论是从视觉表现还是从故事情节来看，并不打算打造一个梦幻而无瑕的世界，刻意把丑陋、罪恶遮蔽掉。而是诚实坦然地展现现实：生活就是如此，有痛苦的时刻，也有美好的瞬间。但是生活的美只能自己去寻找，而不是坐等别人施舍。

5. 影片点评

这部电影改编自儿童文学作品，目标观众群体自然也是儿童。然而这部电影并没有按照传统美国动画电影的方式打造甜美童真的气质，而是结合了偏向成人化的恐怖、惊悚的色彩——暗黑、哥特式元素，这种同时杂糅了梦幻和暗黑的混搭气质让这部儿童动画电影显得不同寻常。不过这部电影最独特的地方在于它将儿童元素和暗黑元素完美平衡并融合。故事的很多细节都保留了很多儿童性，不少情节处理方式都是从儿童的视角来编排的。比如，当卡洛琳已经发现纽扣妈妈的阴谋时，她拒绝承认纽扣妈妈是她的妈妈，纽扣妈妈瞬间发怒，她要求卡洛琳立刻向她道歉。她说话的声音甚至带有颤抖，这表明纽扣妈妈非常受伤。纽扣妈妈的"恶"也不过是童稚化的恶。而当卡洛琳拒绝道歉时，她对卡洛琳说："我数到三，你必须道歉。"这种处理手法也非常儿童化，因为现实生活中很多父母也是这样管教孩子，显然这样的情节设计是考虑了儿童的接受能力和认知范围，在这样的考量下制造一种恐惧感，这种细致入微的考虑和设计让电影带给人惊悚感的同时又带有一种童稚性。

同时，故事虽然恐怖惊悚，但是在黑暗的深处故事始终埋藏着温情和优雅。例如，纽扣爸爸、纽扣怀比虽然属于纽扣妈妈的傀儡，但是他们对卡洛琳并没有恶意，对她还抱有一丝好感，在卡洛琳最需要帮助的时候，他们能帮助她。而纽扣妈妈是剧中最邪恶的人，然而她身上也一直保留着作为"母亲"的一丝情感，比如她要求卡洛琳道歉的情节。

这些处理很好地平衡了电影中恐怖暗黑的气质，打造了儿童化的恐怖片，构建出别具一格的趣味性。

6. 定格偶动画技术介绍

《鬼妈妈》是一部定格偶动画。定格技术应该说是历史最悠久的一种动画制作技术。自电影机诞生起，它便是制作动态影像的一种手法。在 CG 动画出现之前，定格偶动画中画面的三维空间性、人物的立体性以及现实的材质感都是不可替代的视觉风格。然而当 CG 技术越来越成熟之后，定格动画，尤其人偶动画，在动画界似乎难有一席之地，它之前的特质在 CG 技术面前都已经几乎没有任何价值了。唯独一点，定格动画因为手动调制人物动作而产生的画面运动能带来一种奇妙的抽象感，这与 CG 动画的流畅性不同。然而这种效果对于 CG 技术来说也并非是难以逾越的。因此，在数字时代下，定格动画几乎只是代表对传统动画的一种情怀、对手工匠心的一种情结。但无论如何，《鬼妈妈》都是一部诚心之作，凝结了大师们的心血与智慧。下面将讲解《鬼妈妈》是如何制作的。

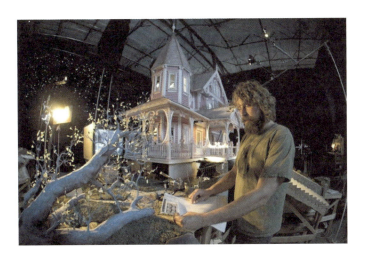

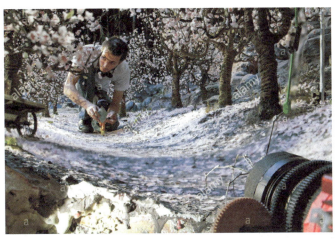

> 定格动画是通过逐格拍摄对象然后使之连续放映，从而产生仿佛活了一般的人物或奇异角色。通常是用黏土偶、木偶或混合材料来演出的。

首先，《鬼妈妈》中所有的场景，人物和物件都是微缩模型建成的。

所有物件材质完全不受限，任何物体只要符合电影的需求都可以利用，比如樱花林

的花朵是由爆米花做成的。

所有的人物角色都是四肢关节可以活动的小人偶。

影片中人物所穿的衣物都是用真实衣物手工厂制作的，比如卡洛琳的小毛衣、小手套。

影片中动态表演主要分为两种方法。一种方法是替换技术，这主要针对人物的面部表情表演。事先用电脑制作各种面部表情动画，然后再用3D打印机制作模型。最后用多个不同的模型替换来达到人物面部最终的动态效果。另一种方法是传统的人偶定格方法，手工改变人物的体态逐格拍摄，最后实现所需的动画效果。这部分主要用在人物的肢体动作表演上。

《鬼妈妈》单纯的拍摄制作周期就是20个月，这还不包括前期的准备。毫无疑问，从制作时长和成本来看，定格动画相对于其他制作形式的动画没有显著的优势，并且随

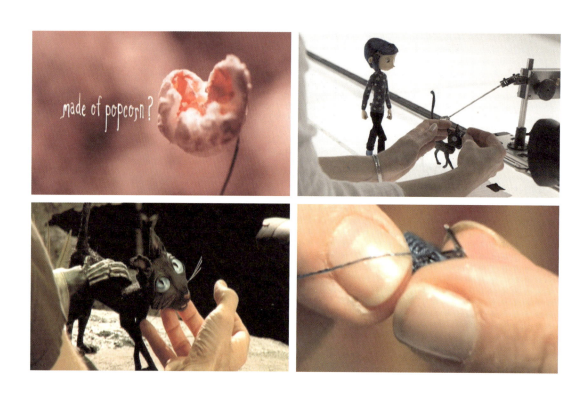

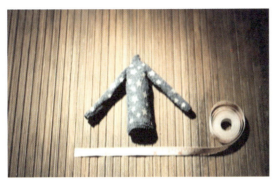

着 CG 技术的进步,可以预见它在视觉层面上的动画质感和表现风格的特征将逐渐式微,商业定格动画的前景注定黯淡。因此从这个角度来看,数字时代下的定格动画作品都代表了最纯粹、复古的动画精神,可敬可畏。

第七节 《歌剧是什么,伙计?》

1. 影片基本数据

片名	《歌剧是什么,伙计?》(What's Opera, Doc?)	年份	1957 年
制作	华纳兄弟动画	片长	7 分钟
出品	华纳兄弟影片公司	类别	电影短片
导演	查克·琼斯(Chuck Jones)	形式	二维动画
国别	美国		

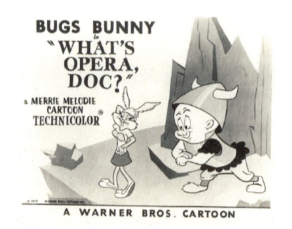

2. 背景信息

(1)华纳动画概况。

在美国动画电影的黄金时期,华纳动画是最成功的动画工作室之一。华纳动画部门前身是里昂·史莱辛格工作室,成立于1933年,当时为华纳公司制作动画短片。1942年,工作室被卖给了华纳公司,成为其中的一个动画部门。在20世纪60年代,美国动画发展经历了萧条时期,华纳公司也受到了影响,在1969年关闭了动画部门,直到1980年后再度开启。

华纳动画最著名的节目是《乐一通》系列(Looney Tunes)和《梅里小旋律》(Merrie Melodies)。《乐一通》系列从1930年开始播放,当时是受到迪士尼的音乐系列短片《糊涂交响曲》(Silly Symphonies)的启发而制作的。故事讲述一些角色如小猪博斯基等人的冒险之旅。而《梅里小旋律》是它的姊妹片,播放一些配合动画画面的乐曲,类似于MV形式,为当时华纳唱片业服务。但是到了1936年,两个系列片的差异开始缩小,《梅里小旋律》也开始有具体的故事情节,以搞笑风格为主。最主要的是两个系列片的

角色经常互串出现。

这两个系列片为美国动画创作了很多脍炙人口的作品，比如《歌剧是什么，伙计？》就出自《梅里小旋律》系列，也为美国动画留下了很多经典的角色，如达菲鸭、兔八哥、翠迪鸟等。

这两个动画系列片基本代表了华纳的动画文化。华纳动画与迪士尼动画不同，华纳的动画文化形成很难归功于具体某个人，华纳动画的风格主要是由动画部门的负责人以及动画家的动画理念和认知主导。华纳动画部门也经历了多个负责人的管理，它的风格的形成是多个人共同努力的结果。比如兔八哥，它是华纳动画最著名的角色之一。我们现在所见到的兔八哥就是经历多个动画师之手才形成。

人物的性格和特征也是逐渐确立的。兔八哥在20世纪40年代时是由泰克斯·艾佛里（Tex Avery）、伯卜·吉文斯（Bob Givens）、梅尔·布兰克（Mel Blanc）这三位艺术家建立的初期人物性格与形象，而后由查克·琼斯（Chuck Jones）、伯卜·柯兰卜（Bob Clampett）、弗兰茨·弗里兰（Friz Freleng）等艺术家逐步完善和丰满人物角色。

（2）导演概况。

查克·琼斯可以说是美国最著名的动画艺术家之一。他学生时期在艺术学院求学。毕业便在 Ub Iwerks Studio 工作，由此进入动画行业。而后查克以动画助理的身份加入了里昂·史莱辛格工作室。在此期间，他的作画技术快速提高。1938年开始他以动画导演身份参与制作动画。第二次世界大战后，查克开始迎来事业上的成功。此时他的动画技艺纯熟，幽默搞笑的天赋发挥了很大的作用。在他任职期间，达菲鸭、兔八哥等角色发生了显著的变化，人物不仅越来越饱满，还具有独特的性格魅力，此时兔八哥角

色成为华纳最著名的动画角色之一，也是观众最喜爱的动画角色之一。

查克最重要的原创作品是《大笨狼怀尔》系列（Wile E. Coyote），始于1948年。20世纪50年代是查克的事业黄金期，他为华纳动画文化的形成作出了巨大的影响与贡献。

1962年查克·琼斯离开了华纳动画，但他一直活跃在动画行业，他曾创立过自己的工作室，也曾加入过米高梅电影公司负责制作《猫和老鼠》系列短片。在电视时代，他也参与制作了很多电视动画，直到20世纪90年代还工作在制作一线。

（3）故事梗概。

《歌剧是什么，伙计？》影片结合了经典歌剧《尼伯龙根的指环》的元素，用一种幽默的方式表现了喜剧元素。短片的对话全程以歌剧式对唱的形式。所有旋律取自《尼伯龙根的指环》。影片中的情节、人物造型都采用了很多歌剧的元素，比如魔头盔、女武神等。

故事主要是围绕埃尔默和兔八哥展开的。埃尔默一开场便拿着矛枪唱着他标志性的语句："请安静，我在狩猎兔子。"英语原文是"Be vewy quiet, I'm hunting wabbits"。（埃尔默口齿不清，不会发卷舌音，因此把"very"说成"vewy"，把"rabbit"说成"wabbit"，这是他个人标志性特征。）当埃尔默来到一个兔子洞时，他一边拿矛疯狂地捅，一边唱道："杀死兔子！杀死兔子！"（Kill the wabbit）。兔八哥在洞的另一头听到后便懒洋洋地走过去，一边啃着胡萝卜，一边唱着它的口头禅："咋啦，伙计？"（What's up, Doc?）这段唱曲的旋律取自齐格弗里德的号角（Siegfried's horn call）。然后兔八哥询问埃尔默到底要怎么杀死兔子。埃尔默信心满满地向兔八哥解释魔头盔的力量。然后他突然醒悟到，在他面前站的就是自己要找的兔子。然而兔八哥快速逃走了。埃尔默一路追去，突然看到前方高处有一个穿着盔甲的美丽女武神（兔八哥装扮）坐在她的爱马之上，天上射下两道金光，聚焦在她身上，她仿佛闪着圣光一般。在《朝圣者的合唱》的旋律之下，她骑着白马款款向他奔来，大眼睛忽闪忽闪地望着他。此时，埃尔默看得意乱神迷，小心脏扑扑直跳，他爱上了眼前的这位女武神。两人一阵对唱，跳了一段取自唐豪瑟（Tannhauser）歌剧的芭蕾舞之后，突然兔八哥的头盔掉了，他的身份暴露了。埃尔默发现自己受骗上当时极为恼怒，跑到山顶用魔头盔呼唤了台风、龙卷风和地震（这也是取自歌剧的桥段），最后他高喊一声"攻击兔子"，一阵电闪雷鸣过后山崩地裂。埃尔默下了山发现兔子已经倒地，静静地躺在那里。他瞬间又开始为自己刚才的暴怒与冲动后悔，他双目垂着泪，在《女武神》旋律的背景曲之下，抱着兔子朝着英灵殿（Valhalla）走去。这时，兔八哥突然抬起头对着观众说："对于歌剧你

《尼伯龙根的指环》由四部歌剧组成，被瓦格纳称为"舞台节庆典三日剧及前夕"，同名影片根据德国民间诗史《尼伯龙根之歌》和北欧《沃尔松格传说》改编。

还能期待什么,难道要个快乐的结局?"然后兔八哥又接着装死。

3. 影片分析

(1)视觉表现。

华纳动画在视觉表现风格上并没有识别性特别强的特征,而是随着不同的动画师的理念在不同阶段呈现不同的特征。但是大体上,华纳动画的主要特征是人物非写实主义风格,这个特征从未变过。华纳的人物角色造型是偏向夸张的卡通形象,线条圆润。人物动作表演是动物拟人化,动作有夸张的变形与扭曲。而场景设计大体偏向现实主义。在《歌剧是什么,伙计?》中,视觉表现特点在于场景设计,这与原先的风格大不相同。显然该剧受到了当时的UPA美术风格的影响,具有明显的现代美术风格:背景扁平,立体空间感被弱化;物体造型抽象变形,突出几何感;色彩平涂简洁,线条硬朗,整个画面具有很强的装饰性,富有现代感。

(2)音乐风格。

这部影片最大的亮点在于故事结合了经典歌剧《尼伯龙根的指环》的元素。《尼伯龙根的指环》是德国音乐家瓦格纳在19世纪中后期所创作的大型歌剧,创作灵感来自北欧神话,在欧美艺术文化中产生了巨大影响,也是人尽皆知的经典剧目。

歌剧《尼伯龙根的指环》有着史诗般的恢弘磅礴,故事苍凉悲壮。而华纳的动画风格一向以癫狂、滑稽、搞笑著名。这一影片用独特的方式对《尼伯龙根的指环》进行调侃,比如用自大而又机智的兔八哥演绎美丽而神勇的女武神,把女武神原本威武的神马改成肥胖丰润的形象,而口齿不清、身材矮小的埃尔默演绎英雄辛格弗里德。因此,无论从故事情节层面还是从视觉层面,影片都将两种完全不同的气质巧妙融合,交织出奇妙而独特的幽默感。

4. 影片点评

《什么是歌剧,伙计?》在美国的"史上动画短片五十佳"排名中长期占据第一名。它独特的幽默搞笑的风格是该片最主要的特色,因此在美国电影动画短片中独树一帜。

在美国动画黄金时期,迪士尼动画几乎垄断了动画电影长片领域,无人能与之媲美。而在动画短片领域,独领风骚的就是华纳动画了。迪士尼动画的风格是可爱甜美型的,

影片中的人物或天真，或笨拙，人物的身形线条柔润，动作柔软，略带有弹性感，让观众会心一笑，还心生怜爱。而华纳动画截然不同，人物与"美好"无缘，总是有很多缺点，比如兔八哥总是自以为是、傲慢，还喜欢使坏，达菲鸭虚荣自私又好战。影片所有的笑料也正是从这些人物的性格特征出发，结合丰富的想象力，制造一系列的乐趣。这样的形式总是能让人捧腹大笑。《什么是歌剧，伙计？》不仅保留了该系列的疯狂，还大胆与传统古典歌剧结合，两种迥然不同的风格完美融合，创造了华纳动画的奇迹。

除了独特的幽默风格之外，华纳动画在艺术表现上也不拘一格，它与迪士尼动画最关键的不同在于它所创造的是非写实主义。迪士尼动画打造的是真实的幻想，试图让观众相信故事里所发生的一切，并且还随人物、故事的发展而感动落泪。但是华纳动画则无意创造真实的梦境，它总是试图在告诉观众，你所看到的都是假的。比如华纳动画里人物角色会突然对观众说话。这是个很奇特的设计，所创建的时空感就与迪士尼动画截然不同，仿佛电视里的故事发生在与现实平行的时空。由此，非现实主义的理念也决定了华纳动画的动画表演的风格。在人物的运动表现上，华纳动画当然对人物动作的流畅度有一定要求，但绝不执迷于动作的绝对写实感，相反它完全不受现实规则的束缚，通过创建超现实的、极度扭曲的人物肢体动作来抽离现实，制造一种滑稽感。当然迪士尼动画的动画人物也会适度夸张，但是这种夸张始终是在现实规则范围之内的。并且，华纳动画的动物角色动作表现通常是拟人状态的，这一点在迪士尼动画电影长片中往往不会出现。

华纳动画并非不注重真实感，它同样注重人物的可信度，只是这种可信度是通过夸张的手法达到的，而非通过绝对写实的动作模拟。残像动画就是建立在这样的理念上的，模拟感觉上的真实。如兔八哥在快速转身时，人物造型发生了变形，这就是在模拟人的肉眼看到物体在快速运动时会感觉到物体变形的假象，凸显人物的快速运动。这也是华纳动画表演的一个重要特征之一。当然，残像动画并不是华纳动画独有的风格，米高梅以及 UPA 动画短片里都有类似的残像动画手法，只是各有差异而已。

Coraline

An Adventure too Weird for Words

FROM THE DIRECTOR OF 'THE NIGHTMARE BEFORE CHRISTMAS'

第二章
日本动画经典作品赏析

日本是随美国之后第二个具有强大动画产业的国家，但是它的动画发展道路与美国全然不同。整体来讲，日本动画发展历史短，发展顺利，最主要的时间转折点是在20世纪60年代。在此之前，日本动画则是另外一番状况。日本早期的情况与除美国之外的其他大多数国家差不多：在20世纪初以学习模仿西方动画为主，后来美国动画开始成熟，便以美国动画为学习对象，其中主要学习Fleischer工作室的动画和迪士尼动画的风格。这样的学习与积累一直延续到第二次世界大战后，当东映动画公司打算涉入动画电影行业并决心创建具有自己风格的动画作品时，日本的动画发展状况才第一次有了较显著的改变。在20世纪50年代到60年代，东映动画公司创作了一系列高品质的动画电影长片，这为日后日本动画的腾飞打下了坚实的基础。

随着电视时代的来临，当手冢治虫进入电视动画制作行业时，他的《铁臂阿童木》意外成功，瞬间带动了日本电视动画的发展，把整个日本动画的发展道路全然引向了另外一个方向。而东映动画公司也随之顺应了电视时代的潮流，中断了之前所探索、发展的方向。日本在20世纪60年代随着电视动画的蓬勃发展，迅速建立了动画产业。到了20世纪70年代，日本动画已然呈现百花齐放的状况，动画从形式到风格，故事从类型到题材都极其丰富，动画受众年龄的分布也极为广泛。到了20世纪80年代时，日本动画已不能满足于小小的电视平台，年轻的导演们开始雄心勃勃地进军大银幕。20世纪80年代是日本动画电影的黄金时期，其中主要代表人物是宫崎骏、大友克洋、押井守等。到了20世纪90年代，日本动画界年轻的导演们更是在国际舞台上大放异彩，其中有押井守、今敏等，他们都在这个时期推出了经典之作。进入21世纪之后，日本的动画貌似没再有更大的新动向，然而年轻导演，如新海诚、细田守等，他们的电影作品也暗示了新文化的涌现——御宅族文化。它已然不再像20世纪80年代那样属于小众的非主流文化，

而是成为日本当时社会文化的重要组成之一。

 在这一章中，我们根据各时期的情况选择了6部动画作品。第一部电影长片《少年猿飞佐助》是东映动画公司的代表作之一，我们可以借此了解日本动画经历的探索与努力，以及对日后日本动画产生的影响。第二部是电视动画剧《铁臂阿童木》，我们可以了解到手冢治虫和他的动画是如何影响了日本动画的发展以及对当今日本动画文化的影响。第三部是大友克洋的电影长片《光明战士阿基拉》，这部电影虽然在日本并未造成巨大的轰动或产生深远的影响，然而它在西方尤其在美国的境遇可以让我们看到日本动画文化与美国动画文化的不同，这从另一个侧面反映了日本动画文化对美国动画文化的影响。第四部是宫崎骏的电影长片《幽灵公主》，通过这部电影我们可以了解宫崎骏动画的特征与特点，从而更进一步了解日本动画的文化。第五部是细田守的电影长片《怪物之子》，这部电影主要与日本轻小说文化有关。轻小说与御宅族文化有着密切的关系，而轻小说目前也是日本整个动漫文化的一个组成部分，因此这部电影很好地反映了目前日本动画文化的状况。第六部是《你的名字》，这是新海诚的作品，反映了日本当时的社会文化与状态，因此影片具有独特的价值。

第一节 《少年猿飞佐助》

1. 影片基本数据

片名	《少年猿飞佐助》(Magic Boy)	年份	1959年
制作	东映动画公司	片长	83分钟
出品	东映动画公司	类别	电影长片
导演	大工原章、太极薮下	形式	二维动画
国别	日本		

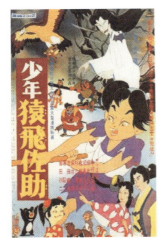
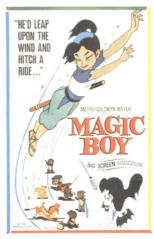

2. 背景介绍

东映动画的前身是"日本动画之父"政冈宪三的动画工作室。政冈宪三先后曾几次创立动画工作室，1939年创立了日本动画研究所，这一时期他创作了日本第二次世界大战前最优秀的动画短片之一的《蜘蛛与郁金香》。

1948年，他与山本早苗等人创立了日本动画映画，简称"日动映画"，它就是东映动画的前身。日动映画的第一部作品是政冈宪三导演的《弃猫小虎》，后来政冈宪三因为视力衰退告别了动画界。1956年时，东映动画收购了日动映画并将其改名为东映动画株式会社，1998年又改为东映动画。

东映动画是日本动画历史上资历最老也是最重要的一个动画公司。在电视时代之前的电影时期，它是日本规模最大也是最有影响力的动画公司。在20世纪50年代时，日本的动画市场大多被海外的动画片占领，其中美国迪士尼的动画电

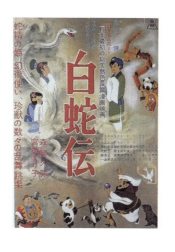

影最受欢迎。东映动画公司的社长大川博在观看了迪士尼动画电影之后深受震撼，萌发了制作属于日本的动画的欲望，他立誓要做"东方的迪士尼"。一个很偶然的机会他收购了日动映画，开始进入动画的行业，1958年东映动画株式会社创作了日本第一部彩色动画长片《白蛇传》。从此日本动画的发展走上了一个新阶段。

东映动画之后再接再厉创作了一系列高品质的动画电影。当然日本动画发展真正的腾飞是在电视时代。这与东映动画本身没有太直接的关系，但是它在电影时期的创作与积累为日后的日本电视动画飞速发展打下了重要的基础。这一时期它也为日本培养了很多动画大师，著名导演宫崎骏、高畑勋、松本零士和小田部羊一曾在东映动画工作过，这些艺术家都为后来的日本动画文化作出了不可忽视的贡献。东映动画在进入电视时代后，创作理念和风格虽然有所改变，但是依旧创作了很多动画、电视剧和电影，很多作品名扬海外。因此，从这个角度讲，东映动画是日本动画文化中当之无愧的一支重要的力量。

3. 故事梗概

《少年猿飞佐助》是一个关于英雄少年的冒险故事。故事发生在日本中世纪的一座大山里面。山里住一对姐弟，弟弟佐助善良勇敢，姐姐美丽温柔。一天，佐助偶然间在湖里救下一只险被大鲶鱼吃掉的小鹿。这条大鲶鱼是多年前在山下镇上兴风作浪、给百姓带来痛苦和灾难的巫女夜叉姬。佐助知晓后决定去山里找仙人户泽白云斋学习忍术打败巫女。佐助在山里学艺期间，巫女带着山贼去镇子烧杀抢掠，无恶不作。这一消息被管理小镇的城主幸村得知了，他便带上了人马前去救助，途经山里时，遇上了佐助的姐姐并心生爱慕。不巧巫女夜叉姬得知佐助正在山中学忍术要对付自己。她愤怒不已，决定捉拿佐助的姐姐以此要挟。

佐助最终学成忍术准备下山。佐助回到村中，却发现家已被毁，姐姐失踪。他决定去寻找幸村，结伴去救姐姐。随后他们几人驱马赶往山里，找到夜叉姬的老巢，与山贼们、

夜叉姬搏斗。最终佐助一人与夜叉姬斗法并获胜。黑夜终于渐渐退去,青山绿林又恢复了往日美好宁静的景象。

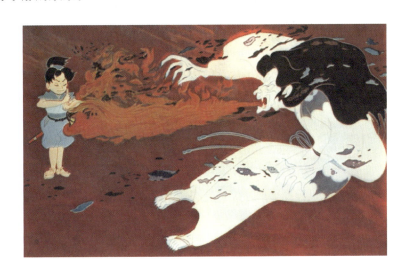

4. 影片分析

要探究这部影片的美术风格,关键是要认识影片的导演大工原章的个人风格特征,在这部片子里他的个人审美取向表现得比较充分。大工原章个人风格的形成主要来自他的学习和工作经历。他师从日本第一代动画艺术家大石郁雄。大石郁雄在1918年开始参与制作动画,他对动画艺术风格的认识与了解主要受到美国橡皮管动画风格的影响。橡皮管动画的特点是非常夸张与卡通化,尤其是在人物肢体动作和人体结构上的变形都强调夸张、扭曲,完全不注重写实性、真实性,甚至有时刻意破坏写实性。大工原章就是从大石郁雄身上习得了夸张的风格特征。

在第二次世界大战后,大工原章转而加入了日动映画,这让大工原章的创作风格又增添了新的变化。日动动画的创始人是政冈宪三,他主要学习的是迪士尼式的现实主义动画风格,追求的是真实、流畅、自然的动作表演,这也是日动映画风格的主要特征。大工原章在日动映画吸收了新的风格元素,在人物动作表演方面不再像原来那样强调极度的夸张与扭曲,能更好地掌握人体结构的合理性,但是依然保留了一些卡通化、夸张的特征,两者融合成为大工原章的个人风格特征。

(1)人物造型设计。

《少年猿飞佐助》的视觉表现中人物造型与表演风格糅杂了两种特征。所有人物造

型大体上属于写实风格，在人体结构上保证了一定的合理性。但是在造型的细节设计上都带有漫画式的夸张特征，尤其是五官的设计没有完全写实，眉毛、眼睛、鼻子以及嘴部的形态都处理得比较符号化。比如主人公佐助的脸部设计，他的眼睛被夸大，鼻梁短小，鼻子符号化，嘴部的设计更是取自日本传统绘画中的人物造型风格。这种形态非常类似于日本浮世绘中的役者绘的嘴部处理。五官大胆变形以突出人物的个性特征，最常见的手法是双眼眼角上吊，眉毛形态丰富，嘴部上嘴唇薄似一条线，而下嘴唇两边翻出嘴角下挂。

巫女夜叉姬五官的变形更大胆：眉毛细长高挑，眉头紧皱；内眼角很深，又下垂，眼尾上吊；眼睛部分黑眼珠少，眼白居多，好似三白眼；下嘴唇曲线夸张，颜色红艳，犹如血盆大口，整个人显得十分凶狠恶毒。

山贼的造型偏向于欧美讽刺漫画的夸张风格，脸部中最突出的特质被强烈夸张，比如在两个山贼的脸部轮廓处理中，一个脸部呈长方形，下巴特别大，另一个脸部浑圆。

由此可见影片中的人物造型上在一定合理性的写实基础之上，掺杂了脸谱化、符号化的夸张描绘，把人物的性格特征或表情提炼、抽象并突出化，让人物具有戏剧化的效果。

（2）人物运动与表演。

人物的运动表演大体也用的是同样的手法，混合了适度的写实主义和卡通化、戏剧化的夸张。首先，影片中人物的肢体动作基本符合人物本身的正常运动规则，没有出现破坏人体结构性的极度夸张扭曲的动作。比如影片中的小动物们都按照自己的运动规则行动，人类角色也没有大幅度变形的动作。并且这部影片还是预先录音、对口型制作的动画，在人物对话的面部表演上呈现写实性。但是人物在其他表演上会添加一些富有想象力的创造，突出一种滑稽、可笑的戏剧效果。比如山贼三次的步伐姿态，他在行走时与正常人无疑，但是在快跑时，他只会双腿同时离地跳，不会像普

通人一样迈腿跑。这纯粹是为了制造喜剧效果而凭空创造出来的，没有任何现实基础。

除了人物动作姿态设计之外，人物的动作意图也会用意象化手法来凸显戏剧效果。比如当山贼权九郎在喊三次时，三次用极快的速度冲到权九郎面前因而停不下脚，勉强站住时，他的身体如木桩一样前后大幅摇摆了两次才站稳。这就是一种用夸张意象化的手法来表现人物在高速时紧急的状态，这在现实中是不可能出现的情况。这也是20世纪50年代美国华纳动画或者米高梅《猫和老鼠》中非常典型的夸张手法，这种幽默搞笑的手法是为了能够夸大滑稽效果。

由此可见，大工原章的动画风格并不执迷于人物的写实性和逼真性，多是追求神似而非形似来达到一种视觉效果。

5. 影片点评

当然这部影片在很多方面明显学习美国动画电影，比如小动物在影片中的设置与安排显然是迪士尼动画电影的做法，用可爱的小动物元素来增添影片的娱乐性和观赏性。但是若仔细看这部影片的视觉元素就会发现，这部电影非常强调日本民族性。它从各方面力图表达自己的民族性。若从日本动画历史的角度来看，它是一部非常有历史性意义和价值的影片。它是第一部真正意义上的属于日本的动画。

首先民族性体现在故事题材的选择上。猿飞佐助是日本战国时代著名的忍者，他在日本历史文化中是一个非常重要的人物。影片中主人公佐助的主要设定都取自于他的传说，比如猿飞佐助师从户泽白云斋学习了甲贺流忍术，学成之后在 15 岁时偶遇了真田幸村，而后便成为他的家臣。猿飞佐助在日本历史上也是最富传奇色彩的忍者，忍术极其高超，因而日本的文艺作品经常以他为原型进行创作。而在动画领域中，他的名字出现的频率也非常高，如《战国BASARA》《火隐忍者》以及《鬼眼狂刀》等。

其次，民族性还表现在视觉层面上。第一，在人物造型设计，五官细节的设计明显取自日本传统美术风格的元素。第二，人物角色的外貌也体现了民族性。影片中主要角色和山贼在外貌体征上有明显的区别。姐姐、佐助、幸村甚至巫女夜叉姬，他们都有一致的体征：皮肤白皙，鼻子小巧，五官清晰、细致。山贼以及幸村的家臣皮肤黝黑，五官粗放，体格粗壮。这些人物的原型源于日本的本土文化。日本最早的移民是绳文人，据考证，现在的日本人有一部分来自绳文人。绳文人的体貌特征就是皮肤黝黑，脸部宽阔，毛发浓密，五官粗大。这两种不同体征的角色在影片中的安排无疑是为了体现日本特殊的社会文化历史。

除此之外，人物在动作表演上也体现了浓厚的日本传统文化，比如夜叉姬跳舞的片段，其中的动作元素都直接来源于日本传统舞蹈的动作。再比如影片场景中石头的美术风格也融合了日本传统水墨画的元素。当然，日本的水墨画主要是受中国传统美术的影响，但是水墨画在日本也已经成为日本传统美术的一部分。不过这部影片中石头表现的美术风格前后并不太一致。在电影开篇山里的石头表现偏向写实风格，随着电影的发展，石头的表现开始出现明显的日式传统美术风格。

> 忍者是日本特有的一种特殊职业，是在古代日本受过特殊机构施以特殊"忍术训练"而产生出来的特战杀手、特战间谍。

总之，在《少年猿飞佐助》影片中，我们可以看到东映动画既在积极学习美国动画艺术优点，也在努力创建具有民族独特性的动画。动画师有意识地将日本本土文化元素融入动画艺术中，试图开辟一条属于日本的动画艺术之路。但是遗憾的是，当日本动画发展进入电视时代后，动画艺术的发展陡然转向，这样的探索方向并没有延续下去。但是无论如何，《少年猿飞佐助》是日本第一部有明确意识建立民族性动画的影片，因此《少年猿飞佐助》在日本动画历史中具有历史开创性意义。

6. 影响与意义

电视时代之前的东映动画虽然没有为后来的日本电视动画的飞速发展作出直接的贡献，并且他们的动画创作风格和理念后来也作了相应的调整。但是他们早期通过学习美国动画的制作技术和方法，以及之后创作一系列的动画电影所积累的经验，为日本动画行业积累了重要的制作经验，也规范了日本动画行业内的一些制作模式。这为后来日本动画飞速发展也起到了重要的推动作用。同时还有非常关键的一点，日本动画历史中举足轻重的人物，如宫崎骏、高畑勋、手冢治虫等人都与东映动画有着千丝万缕的关系。以手冢治虫为例，当时作为漫画大师的手冢治虫正是因为东映动画才进入到动画领域中。当时东映动画打算把手冢治虫的漫画《我的孙悟空》改编成电影，因而请手冢治虫担任编剧。虽然后来双方的合作并不顺利，但正是这次经历让手冢治虫进入了动画领域。他在动画领域的介入对后来日本动画发展起到极其重要的影响，

他是如今日本动漫文化形成的一个关键性人物。因此从这个角度讲，东映动画对日本动画文化起到功不可没的影响。

第二节 《铁臂阿童木》

1. 影片基本数据

片名	《铁臂阿童木》（Astroboy）	年份	1963年至1966年（富士频道）
出品	虫制作公司	片长	每集25分钟，共193集
导演	手冢治虫（Osamu Tezuka）	类别	电视系列片
国别	日本	形式	二维动画

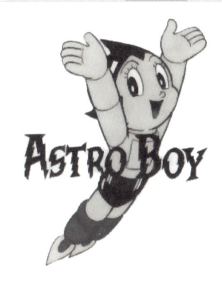

2. 背景信息

《铁臂阿童木》电视动画改编自日本漫画大师手冢治虫的同名漫画作品。手冢治虫被誉为日本漫画之神，一生中创作了很多经典漫画作品，给日本漫画文化带来极其深远的影响，奠定了日本漫画文化的基础。《铁臂阿童木》就是其中一部。手冢治虫生于1928年，他在学生时期非常喜欢画漫画，编的故事也非常有趣，这成为他在同龄人中获得自信和成就感的重要方式。

大学时期手冢治虫主修医学专业，然而他对漫画创作钟爱有加，最终放弃了医学专业转而全身心投入了漫画创作，从此日本漫画界就出现了一颗新星，他深深影响了后来的日本漫画以及动画文化。

1946年，手冢创作的第一部漫画是《小马日记》。第二年他又绘制了漫画《新宝岛》，这部漫画一出版就获得了很好的反响。这部漫画采用了很多电影镜头语言的手法讲述故事，比如采用丰富的景别和镜头角度来叙事，这让他的作

品看起来更像漫画式的小说，这种形式在当时漫画界是非常新颖独特的。至今它在日本漫画界内仍被认为是一部具有革命性的作品。（当然有史料记载，手冢并非是第一个使用电影手法绘制漫画故事，只是那些作品没有产生足够大的影响力。）手冢在这个时期开始了创作漫画的光辉岁月，接下来他又创作了一系列经典的作品。1948年创作了科幻漫画系列《失落的世界》《大都会》《下一个世界》。

1950年，手冢治虫创作了漫画单行本《森林大帝》，这部作品大获成功。20世纪50年代是手冢治虫漫画生涯的巅峰时期，这个时期他创作了很多脍炙人口的经典作品，其中就包括《铁臂阿童木》。

手冢治虫不仅仅是多产的漫画家，更关键的是他创作的漫画作品类型非常多元，除了科幻漫画、少年漫画之外，还创作了少女漫画（如《蓝宝石王子》），现实社会题材（如《三个阿道夫》和《阳光之树》，讲述的都是大时代变革之下小人物的命运起伏的故事），医学漫画（如《怪医秦博士》），恐怖漫画（如《吸血鬼》）等。

1952年，手冢治虫创作了漫画《我的孙悟空》，这部作品本身在漫画界并没有太高

的关注度，但是它对手冢治虫个人甚至对于日本动画来说都是一部关键的作品。正是这部作品让他踏入了动画界，当时东映动画打算把这部漫画改编成动画电影，因此与手冢合作。手冢也正是通过此次的经历决心自己创立公司进军动画领域。1961 年，手冢成立了虫制作公司（Mushi Productions），1963 年制作了第一部电视动画片《铁臂阿童木》，由此拉开了日本电视动画历史的序幕。

《铁臂阿童木》于 1963 年 1 月 1 日在日本电视台播出，最后一集安排在 1966 年的新年前夜播出。《铁臂阿童木》是"日本第一部每周 30 分钟连续播放的电视动画片"。在它之前已经有电视动画了，如《鼹鼠的冒险》（1958 年）。

3. 故事梗概及人物介绍

漫画创作于 20 世纪 50 年代，故事发生的时间设定在 2000 年。科学家马博士因爱子飞雄在一场车祸中不幸去世，悲痛不已。为了抚平内心的伤痛，他以儿子为原型制造了一个人工智能机器人飞雄。这是当时最先进的一款机器人，然而博士很快意识到，机器人并不能替代他的爱子，因为它并不会像人类一样长大，最终他将机器人卖给了马戏团。当时马戏团被大多数人认为是专属机器人生活的地方。没多久，博士失去了在科学部的工作，自此他便很少在世人面前出现，开始过上离群索居的生活。

在马戏团里，机器人飞雄改名为阿童木，它比其他大部分机器人先进。这些机器人被迫去参加格斗以供观众娱乐。而阿童木不喜欢这样的生活，最终设法逃到茶水教授家。茶水教授是天马博士的继任者，他接手了天马博士原有的工作。茶水教授对机器人的态

度与天马博士截然不同,天马博士对机器人有着一种复杂的情感,他内心深处认为机器人是人类的奴隶。而茶水教授则对机器人充满了善意和同情。因此他对阿童木非常友善,当他意识到阿童木有多么先进之后,便收留了他。他对待阿童木就像父亲一样,故事随之展开。主要人物介绍如下。

阿童木:他有七大神力。他会飞,会讲60种语言,有超强的听力,眼睛可以当作探照灯,屁股上还有两挺机关枪,有着10万马力和超人般的忍耐力。

茶水教授:他像父亲一样对待阿童木。他专为阿童木制作了一个机器人家庭——父亲、母亲和一个妹妹。

天马博士:天马博士在退休后,几乎过着离群索居的生活,但是他偶尔会暗中帮助阿童木。

胡子老爹:阿童木的学校老师,是个私家侦探。

4. 影片分析与点评

(1)视觉表现。

①人物造型设计。

《铁臂阿童木》作为动画历史上一部经典的电视动画片,从动画艺术角度来看,它在视觉层面的表现事实上并没有太多独特之处。首先,整部影片的美术风格直接复制了手冢治虫的同名漫画,从人物造型到场景设计以及笔触手法表现都基本与漫画一致。手冢治虫的漫画风格主要体现在人物的造型轮廓上,他笔下的人物线条圆润,没有棱角,可爱感。造型风格一方面还明显带有欧美讽刺漫画的夸张与滑稽特征,比如《铁臂阿童木》中的大部分成年男性角色都有突出和夸张的大鼻子,脸部轮廓或浑圆,或细长。这与影片中部分主角的造型有明显的差异,比如阿童木以及其他女性角色造型已经有现代日本漫画人物精巧的特征:又大又圆的眼睛,小巧的鼻子、嘴部,一些成年女性的脸部也处理成瓜子脸。

②动画风格。

电视动画版的《铁臂阿童木》在动画动态效果上是非常典型的日本有限动画。手冢显然受到了美国20世纪60年代的汉娜-巴巴拉公司的影响。他采用了压低成本、省力的制作手法,人物动作极其"有限"。因此影片中人物在动画表演上实际没有任何可圈

可点的表现。基本视觉特征是人物动作流畅性较低,动作卡顿,影片甚至有大量静止的画面或者有大量重复动作的画面。只是影片为了弥补画面动态信息的不足,镜头的变换比较丰富,镜头的变化频率也比较快,因此整体画面节奏也显得比较明快、紧凑。

（2）故事。

《铁臂阿童木》之所以成为享誉海内外的经典作品主要是因为它的故事情节。手冢治虫可以说是讲故事的天才。就像他自己说的,一个故事就像一棵树,它需要有强壮的根支撑其发展,如果根基薄弱,那么再浮华的细节也难以支撑故事的发展。

①人物塑造。

《铁臂阿童木》是日本第一部以机器人为主角的科幻电视动画片。这个角色从某种角度看是一个结合古典元素与未来科技元素的混合体。它是一个机器人,用来替代一个死去的孩子。《铁臂阿童木》探求的是人类从有意识起就在不断思索的哲学命题——"我是谁"。但阿童木是个机器人,这代表了科技在未来现实的可能性。因此这个身份在故事中又引发新的矛盾与思考。机器人可以与人类有一样的行为举止,但它们是否有自我意识？它们是否真的像人类一样有情感？能否作为真正有生命的判断依据？我们作为人类该如何看待、面对这样的一个生命体？这些思索是现实科技发展给人类社会带来的新议题。

②主题与意义。

这部动画看似是供青少年消遣的科幻故事,情节编排有趣而富有戏剧性,然而在这样的表象之下,故事蕴涵的是一个富含哲学意义的深刻命题。虽然《铁臂阿童木》的科学幻想并不完全建立在事实根据之上,但是这个故事却探讨了当下人与科技的关系和人对科技应持的态度。在故事中,人类对科技怀有好奇而又畏惧的态度,对未来充满焦虑不安而又期待的复杂情绪。在《铁臂阿童木》的故事中,机器人在人类社会非常常见,人类生活中处处依赖机器人,然而,人类内心深处也惧怕机器人。当天马博士把阿童木介绍并贩卖给马戏团老板时,马戏团老板曾劝天马博士以后不要再开发与人类太相似的机器人,因为大多数人并不喜欢这样的机器人。这反映了人们对待机器人的矛盾心理,如果机器人像一个机器,那么人类可以心安理得地把它当作一个没有意识的工具使用。然而如果当它有着和人类一样的外形和行为举止时,人们会感到非常迷惑与害怕。在故事中,大多数人对机器持不信任态度。比如影片中的靴子警官,他认为机器人都不怀好意,但是人类社会又离不开机器人,这样让人类和机器人处于对立状态。故事的主题也从中产生：人类该如何认识机器人？它们是否有生命？科技是否是邪恶的？机器人到底是人类的敌人还是朋友？最终它们带给人类的是灭亡还是希望？这样的矛盾一直贯串在整个故事中。影片在思考这些问题的同时又进一步在质问和审视何为人类的道德、生命的本质等哲学问题。

除此之外还有一个设定也颇值得寻味。阿童木的原文为"atom",本意是原子。创

手冢治虫后期作品着重向人性、生命、宇宙的更深层次去探索。他的漫画中那些带有人性的哲学思想以及对人性丑陋的揭露,对战后的日本少年产生了巨大的影响。

作漫画的时候正是20世纪50年代，被原子弹轰炸的经历离日本人并不遥远，整个日本社会还弥漫着对核能的恐惧，而手冢治虫本人更是亲历了第二次世界大战。然而阿童木在故事里却是一个正直、善良、忠诚的正面形象。这样的设置或许正反映了手冢治虫对科技、核能的认知。科技具有巨大能量，它既能产生极大的破坏，也可以帮助人类。它是善是恶取决于人类自己，而非科技本身。

手冢治虫在故事中还探讨了和平与暴力的问题。阿童木身上设置了杀伤力极大的武器，这种威力一方面赋予它惩恶扬善的能力，但是另一方面，它又不得不通过暴力的手段伤害他人来达到伸张正义的目的，这些超能力又让它成为人类的一个潜在威胁。这样的超能力与破坏力的双重性让阿童木陷入深深的迷茫与痛苦之中。如何认识善与恶，如何平衡和平与暴力，这也是手冢治虫在故事中想要表达的主题。

《铁臂阿童木》展现的科幻元素在当时的科幻文艺作品中也具有一定的前沿性。当时《铁臂阿童木》被引进美国时也受到了观众欢迎，这是日本第一部进入美国市场并获得成功的电视动画片。斯坦利·库布里克导演当时看了《铁臂阿童木》之后在曾在1965年联系过手冢治虫，并邀请他制作一个科幻影片，遗憾的是手冢治虫因工作原因婉拒了。库布里克制作的电影就是后来在科幻电影史上具有划时代意义的经典之作——《2001太空漫游》。

5. 影响与意义

《铁臂阿童木》的成功对日本动画产生了巨大的影响，但是它的影响也是多重的。事实上历史上对手冢治虫的评价也是褒贬不一。首先我们来看正面的影响。

《铁臂阿童木》对日本电视动画之后的迅速发展直接起到了巨大的推动作用。日本在1963年前，动画形式存在的领域较窄，如短片动画主要活跃在广告领域和教育类影片。动画教育影片主要服务于学校和军事领域。而动画电影长片当时只有东映动画公司制作。当时电视平台上的动画艺术几乎是一片空白。《铁臂阿童木》播映后受到空前的欢迎，动画制作公司看到了动画在电视平台中的巨大发展空间。因此1963年后，很

多公司如雨后春笋般出现在电视动画领域中,其中部分公司是来自原来的动画广告领域,如 TCJ 公司,部分是新创建的公司,如东京 MOVIE,它是受 TBS 的委托而成立的,还有龙之子公司。这些公司都在后来的动画历史上有着举足轻重的位置,推出很多经典作品,如《海螺小姐》(TCJ)、《科学忍者战队》(龙之子)、《巨人之星》(东京 MOVIE)。

《铁臂阿童木》的热播还带来了一股科幻少年冒险题材的动画热潮。这股热潮一直流行到 20 世纪 60 年代末。机器人动画由此也成为了日本动画文化中一个重要的流派。《铁臂阿童木》可谓是人形机器人、人造人系动画的鼻祖。

但是《铁臂阿童木》的负面影响也不容小觑。电视动画的制作预算非常低,制作成本一直是动画制作的难题。当时手冢治虫为了省时省力设计了一系列的方法,甚至还推出一套规范化的体制,比如一拍三、重复动作、部分运动、三段式张嘴等。

① 一拍三:传统手法是一张画面拍一到两个画面,一秒 24 帧需要 12 张画,改为一张画拍三个画面后,一秒 24 帧只需要 8 张画即可。

② 通过移动画面制造动态效果:严格意义上的动画,凡是动态的效果都应该通过绘制不同的画面产生,而不是通过移动画面产生。但是在手冢治虫的动画作品里,如果在一个人物或车辆横向移动的场景中,通常使用移动画面来制造"动画"。

③ 重复动作:人物的走动或者背景的变化都用重复的画面。

④ 部分运动:比如人物在挥动手臂时,只有手臂在运动,而身体的其他部位都是静止状态;或者人物在说话的时候,只有嘴部在变化。

⑤ 三段式张嘴:传统迪士尼动画风格的嘴部动作是根据台词对口型的,这是为了达到表演的真实性。东映动画当时制作《少年猿飞佐助》时也是事先录音然后再为嘴部动画配口型。手冢治虫的做法则是利用三到四个嘴部动作重复来完成嘴部表演。

⑥ 兼用:兼用就是 Bank system,是由手冢治虫命名的。影片中人物的动作如果是相同的,就可以重复用在几个不同的场景中。这些手法减少了作画张数,节约了成本。因此,当时 25 分钟的《铁臂阿童木》只使用了 1500～2000 张画面,而在原来东映动画的电影中,同样时长的动画则需要 15000～20000 张。这种极度省力做法必然影响了动画画面的质量,对动画艺术的表现造成了直接的破坏。但这种手法很快成为了日本电视动画的常用手法。这最终成为手冢备受诟病的主要原因。

第三节 《光明战士阿基拉》

1. 影片基本数据

片名	《光明战士阿基拉》（Akira）	片长	124分钟
出品	东京MOVIE新社	类别	电影长片
导演	大友克洋（Katsuhiro Otomo）	形式	二维动画
国别	日本	成本	11亿（日元）
年份	1988年	票房	4900万美元

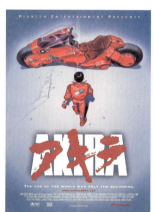

2. 背景信息

（1）时代背景。

《光明战士阿基拉》无疑是日本动画历史上的一部经典名作，它在日本和世界范围内的动画和科幻文化中都享有极高的声誉。该动画在20世纪80年代推出。这个时期日本动画已经经历过第一次电视热潮，动画发展开始出现新动向。日本动画从20世纪60年代因《铁臂阿童木》的成功获得快速发展，到了20世纪70年代中期，日本电视动画发展就进入全盛时期。每年的电视动画作品数量翻倍增长，动画作品类型丰富，风格多样。这个时代也出现了很多对后来日本动画文化产生深远影响的经典之作。此时，日本的动画发展已经完成了一个非常重要的认知变革。1974年，《宇宙战舰大和号》的出现让人们认识到动画艺术并不是一个只属于儿童的幼稚娱乐形式，这种认知对动画艺术的发展至关重要。因此可以说20世纪70年代是日本电视动画发展的第一个黄金期。

到了20世纪80年代日本动画开始进入另一个阶段，这主要有两方面的原因。一方面，当年观看《铁臂阿童木》的小孩已经长大，其中有一部分人加入了动画行业，为动画艺术注入新鲜的血液。另一方面，电视平台已经不能满足动画艺术的发展，当时日本经济进入巅峰期，社会资金极度充足，部分曾活跃在电视动画最前线的实力干将开始把

目光转向了大银幕——电影，其中押井守、宫崎骏、大友克洋等人在20世纪80年代相继推出了电影作品，如押井守的《天使之卵》（该影片并不上院线，而是录入影带，但是作品制作质量甚至高于电影动画）、宫崎骏的《风之谷》、大友克洋的《光明战士阿基拉》。20世纪80年代日本电影动画开始展现光芒。

（2）导演介绍。

大友克洋的身份不仅仅是动画导演，还是漫画家，剧作家。他出生于1954年，在高中时期开始对电影产生兴趣。1973年，他高中毕业后，便前往东京追求漫画之梦。同年，大友克洋根据法国现实主义小说家普洛佩斯·梅里美（Prosper Merimee）的一篇短篇小说改编出版了第一部漫画作品《铳声》。之后大友克洋一直在为Action杂志创作短篇故事，经过这些创作经验的积累，大友克洋开始创作科幻故事。1979年，他的第一部科幻漫画《火球》诞生了。这部漫画虽然最后并没有完结，但是这部作品可以说是他个人创作生涯中非常有历史性意义的作品。因为之后大友克洋很多经典作品中的元素都来自这部漫画，包括他的成名作《童梦》。《童梦》在1983年获得了日本SF大奖（Japan SF Grand Prize）。该奖项是日本科幻界最具有认可度的奖项，其地位和影响力可与美国科幻界的星云奖媲美。《童梦》是第一部获得该奖的漫画形式的小说。

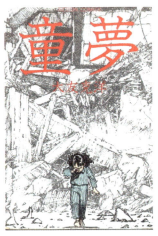

1982年，大友克洋首次参与创作动画影片《魔幻大战》，为影片人物设计造型。次年，他开始了人生中的最关键的作品——漫画《光明战士阿基拉》。这部漫画总共花了8年时间完成。在连载的过程中，大友克洋还参与了其他动画影片的制作，其中包括《迷宫物语》和《机器人嘉年华》。在这段时期，他还决定制作《光明战士阿基拉》的动画电影。1988年，动画电影《光明战士阿基拉》完成。这部影片不仅让大友克洋在日本动画界内立足，同时也让他名扬海外，刷新了西方对日本动画的认知。

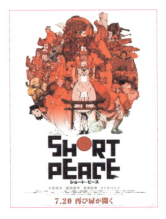

1995年，大友克洋作为总导演参与制作了《回忆三部曲》，2001年作为编剧参与制作了手冢治虫同名

漫画改编的电影《大都会》。2004年，大友克洋又与Sunrise工作室合作制作了电影《蒸汽男孩》。他最近的作品是由四个动画短片和一个游戏组成的多媒体作品 Short Peace。

3. 故事梗概

《光明战士阿基拉》的故事背景设在2019年的日本，此时已经是第三次世界大战之后，之前的日本东京已经因一次大爆炸毁灭，东京重建后被称为新东京。新东京看上去繁荣昌盛、灯红酒绿，然而实际上政府腐败，社会动荡不安，各种暴力冲突接连不断。

一天晚上，一群反政府的暴走族团体飙车。高中生金田是其中一个团伙的头目，在飙车期间一个奇怪的男子突然出现，金田的朋友铁雄意外出车祸并受伤。因此铁雄被政府军队带走，金田等人则被带到警察局，金田在这里结识了激进分子Kei。

路上突然出现的奇怪男子叫高志，他和另外两个具有超能力的孩子——清子和阿胜被政府秘密控制作为实验品。铁雄被带入这个研究基地之后，人们发现他身上也有超能力，而这个能力与之前给东京带来大爆炸的光明战士阿基拉非常相像。铁雄苏醒后曾偷偷从研究机构溜走并见到了金田，但是很快被抓了回去。金田见铁雄表现古怪，打算与Kei一同营救铁雄并一探究竟。

清子预见未来铁雄将使新东京再次陷入大灾难，因此她联合其他两个具有超能力的人打算毁灭铁雄，然而铁雄的超能力超乎寻常，他们不仅不能控制铁雄，连同随行的部队武装人员都被杀死。铁雄对自己的超能力很是意外和欣喜，对于金田和Kei的营救不屑一顾。但是铁雄很快发现自己难以掌控超能力。当他得知可以向阿基拉寻求帮助后，他从基地逃跑前往阿基拉被储存的地方。

东京爆炸后，阿基拉被科学家分解储放在体育场的低温杜瓦瓶里。金田与Kei以及铁雄的女友等人都赶到体育场，试图制止铁雄，但朋友们的劝阻反而刺激他与朋友大战。但是很快铁雄的超能力开始失控，变成一个巨大的怪物，以极快的速度吞噬周边的物体。就在此时阿基拉突然显灵，开放了一个异度空间，号召基地的三位超能力小朋友进入空间联手控制铁雄，最后他们共同释放了能力，吞噬了铁雄，新东京被摧毁，但是金田最终被救。

4. 影片分析

（1）视觉表现风格。

《光明战士阿基拉》的视觉表现是一大亮点，即便现在它在表现力上依然是一部大师级的作品。它的风格是较典型的写实主义，体现在影片的各个层面。

在人物造型方面，大友克洋笔下的人物非常接近现实世界，与同时期日本动漫人物中常见的美少女、美少年精致梦幻的夸张风格大相径庭。他描绘的人物不仅不美，甚至可以说有点丑陋。尤其是女性角色，她们鲜有女性柔和或性感的气质与魅力，女性特征都被弱化了。比如从外形外貌上看Kei和铁雄的女友难以与男性角色区分。

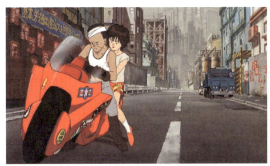 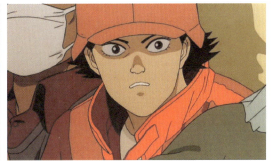

影片的写实风格还体现在场景和背景设计中。电影中每个镜头的细节描绘得真实而细致，尤其电影中很多大场景的展现。比如新东京的城景和街景内有庞大的建筑群和众多人物，还有复杂的机器等，这些画面信息量极大。而影片画面中一些微不足道的角落细节都用线条、色彩刻画出来。影片中还有很多事故和爆炸的大场面以及复杂场景也都被真实还原。

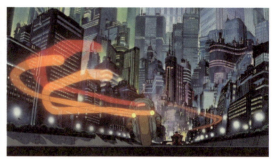

影片的写实风格集中体现在动画运动方面。影片整体的运动表现都极其流畅顺滑，如物体、物件的运动。影片中有大量车辆、机械的运动镜头，其中开篇时暴走族在城中飙车穿梭的片段已经成为动画史上经典片段。

流畅度除了体现在物体本身的运动之外，影片镜头运动表现不仅流畅，运动和变化的形式还非常多样，也是电影的一大亮点。画面通过不同的镜头运动轨迹和形式来强调一种镜头感，凸显画面的戏剧性。

我们应注意这部电影的时代背景，在20世纪80年代，CG技术不能制作复杂的画面，这部电影所有的视觉表现几乎都是纯手工绘制的。高度细腻的流畅性和真实性是电影制作的一大挑战。二维动画中并不存在真正的摄影机，所有的运动呈现也都是通过手工绘制来模拟的，因此这样高品质的表现意味着巨大的工作量和高超的技术能力。

赛博朋克文学有着强烈的反乌托邦和悲观主义色彩。一些赛博朋克作家试图通过他们的作品描绘未来社会的样子以警告人类。因此，赛博朋克作品写作的目的是号召人们来改变社会。

关于动画的运动还有一点非常有趣，显然大友克洋对运动的流畅度和真实感有较高的要求，然而影片中人物角色的肢体运动表现虽然也属于写实风格，但是其流畅度、顺滑度与其他方面的运动相比却稍显逊色，可见大友克洋对动画的运动以及电影的表现力有自己独特的见解。

（2）故事题材与类型。

《光明战士阿基拉》是一个复杂的科幻故事，融合了三种不同类型的故事。首先它是一个典型的赛博朋客（cyberpunk）故事。赛博朋客是科幻类型的一个流派。故事通常是设置在一个阴暗而又混乱的未来世界，社会有高度发达的科技，却并没有相应的高度文明，环境中充满着绝望、堕落、罪恶等灰暗色调。新东京正是这样的一个超级大城市。赛博朋克的主角通常是反英雄的角色，如社会的边缘人士、逃犯、罪犯等。这与阿基拉的主角设定完全一致。金田、铁雄他们是反政府的暴走族，是社会上的小混混，打架斗殴是他们的日常生活。

故事融合的第二种类型是政治惊悚（political

thriller)。这类故事背景有关于政府的一些阴谋论，通常是政府的某个部门或基地正在进行一些不为人知的且可怖的研究或实验，这种故事情节还会涉及政府的一些权力斗争。这与《光明战士阿基拉》的主要情节也是完全相吻合的。

第三种类型是后世界末日类型（post apocalyptic）。这是科幻类型的一个分支流派，故事设定的主要背景是世界末日、灾难（自然灾害或是人为灾害）等。后世界末日还有一个主要设定元素就是故事发生在灾难事件之后。

5. 电影点评

从各方面看《光明战士阿基拉》都是一部制作精良的电影。这部电影的制作成本高达 11 亿日元，这样的高投入在日本动画历史上是罕见的。它的视觉表现的确非常优秀，画面写实精致，细节丰富。动画运动流畅顺滑，尤其在镜头的表现上。但是，把它推上神坛的真正原因是这部影片通过精致的画面和故事主题所传递的严肃的成人倾向，这在当时世界范围内的电影动画界中是绝无仅有的。

首先，写实不仅仅体现在场景物体上，它还如实还原了各种暴力、血腥的场面。比如，角色在斗殴时，每个动作都呈现了力量感和冲击感。人物受伤的状态也毫不掩饰地被刻画出来，比如暴走族在飙车时被殴打后跌下摩托车遭受碾压、人物受枪击流血不止的画面以及最后铁雄的异变暴走等场面。

其次是故事题材的独特性。在 20 世纪 80 年代之前，只有美国能制作精良的动画电影，而这些电影的故事题材都是以儿童故事或童话故事为主，比如迪士尼同时期推出的三部电影分别是 1986 年的《妙妙探》（*The Great Mouse Detective*）、1988 年的《奥丽华历险记》（*Oliver & Company*）、1989 年的《小美人鱼》（*The little Mermaid*）。

迪士尼动画电影并不是纯粹的儿童倾向，而是家庭倾向。家庭倾向受众的年龄涵盖了各个阶段，其中成年人群体是重要的组成部分，因此迪士尼的动画电影具有童真气息却不幼稚。但这些故事的复杂性、严肃性和深刻性显然不能与《光明战士阿基拉》同日而语。《光明战士阿基拉》在故事中对科技的批判、对权力的质疑、对人性的审视以及故事中所散发的破坏性、毁灭感、终极末日等暗黑气质，这与迪士尼动画电影截然不同，这样严肃的成人倾向在迪士尼动画电影中以及当时其他国家的动画电影中不曾出现。这才是《光明战士阿基拉》在整个世界动画文化中能确立难以逾越的地位的真正原因。

6. 影响与意义

《光明战士阿基拉》被认为是日本动画历史中划时代的作品，它在国际上各个最佳电影或动画评选中都榜上有名。比如权威动画刊物 *Wizard Anime* 评选北美最佳 50 部动画电影，《光明战士阿基拉》排名第一。杂志 *Empire* 评选的世界 500 强电影排名，《光明战士阿基拉》排名 440。它所产生的影响不仅是深远的，也是多维度的。

首先,《光明战士阿基拉》影响了之后日本一系列的科幻动漫作品,也涌现了一批带有现实主义风格的科幻动画影片,这些影片或多或少都带有《光明战士阿基拉》的一些风格元素,比如写实风格的画面人设、深沉暗黑的故事基调和赛博朋克风格等。在国际上,《光明战士阿基拉》的影响更是复杂的。它的出现在一定程度上改变了西方对日本动画的认识。在20世纪60年代,《铁臂阿童木》曾被引进到美国,虽说当时收视率不俗,然而因为影片中的一些暴力镜头引起了观众的争议,后来因为其他原因《铁臂阿童木》被撤下了。因此日本动画一直因为画面暴力的问题和画面极度省略,被打上了质量差的印记。直到《光明战士阿基拉》突然出现在美国——一个由迪士尼建立的动画电影文化的国家——的影院时,当时观众所受到了极大的冲击与震撼。西方第一次认识到动画还可以有如此不同的表现力和艺术性,这打破了他们原有对动画的所有定义。《光明战士阿基拉》在西方产生的影响虽然是深远的,但不是广泛性的。

其次,《光明战士阿基拉》成为了20世纪80年代的西方的动画文化、科幻文化的一个重要标志。在《光明战士阿基拉》影片中红色是一个主要的色彩元素,主角金田的夹克衫、摩托车都是红色的。电影海报就是身穿红色服装的金田和他的摩托车。这种红色后来就被命名为"阿基拉红",而他的夹克衫、摩托车也成为当时文化中的流行元素。美国著名导演史蒂文·斯皮尔伯格在2018年推出的电影《头号玩家》中,女主角所骑的摩托车就是《光明战士阿基拉》中的摩托车。

除此之外,《光明战士阿基拉》对西方的通俗科幻电影产生了影响,它的一些元素和设定都能在后来的一些电影中看到。比如2012年的《环形使者》(*Looper*)中小男孩的高分贝的尖叫引来爆炸的场景,1998年电影《移魂都市》(*Dark City*)中的爆炸场景等。

第四节 《幽灵公主》

1. 影片基本数据

片名	《幽灵公主》（Princess Mononoke）	片长	134 分钟
制作	吉卜力工作室	类别	电影长片
导演	宫崎骏	形式	二维动画
国别	日本	成本	2350 千万美元
年份	1997 年	票房	1.59 亿美元

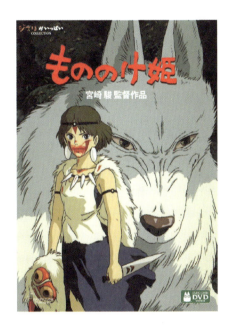

2. 背景介绍

宫崎骏是世界上最著名的日本动画导演之一。他不仅仅是导演，也是漫画家、编剧、动画家等，也是吉卜力工作室的创始人之一。

宫崎骏生于 1941 年，他在学生时期迷上了漫画。当时他对手冢治虫极其崇拜，一度想成为漫画家，但是很快他便意识到自己无论如何也无法超越手冢治虫，因而放弃。在宫崎骏高中时期，东映动画推出日本第一部彩色动画电影长片《白蛇传》，对他产生了很大的影响。他曾在《出发点》说过："我之所以爱上动画，是从看了东映动画的《白蛇传》开始。剧中的白娘子美得令人心痛，我仿佛爱上了她，因此去看了好多遍。那种感觉很像是恋爱。"这部电影让

宫崎骏深刻感受到动画艺术独特的吸引力。

1963年，宫崎骏作为动画师加入了东映动画。他参与制作的第一部动画是《藏忠犬》。随后，他与当时东映动画导演高畑勋合作，为影片设计原画，参与制作的影片有《太阳王子霍尔斯的大冒险》《穿长靴的猫》《动物金银岛》。

1971年，宫崎骏和高畑勋以及其他东映公司的员工离开了东映动画，进入了A-Pro动画公司。在此期间，宫崎骏参与制作了由同名漫画改编的电视动画《鲁邦三世第一部》。1973年，宫崎骏再次离开公司，加入了Zuiyo公司（Nippon Animation动画公司的前身），在这里他参与制作了"世界经典剧场"系列中的电视动画剧《阿尔卑斯山的少女》，并第一次独立监制了电视动画剧《未来少年柯南》，这部电视剧播出之后广受好评，自此，宫崎骏开始踏上了他的动画导演之路。

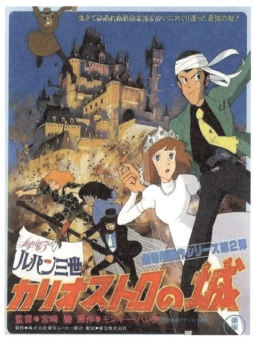

1979年，宫崎骏加入东京MOIVE新社，并导演了第一部动画电影长片《鲁邦三世：卡里奥斯特罗之城》。1984年，宫崎骏导演的动画电影《风之谷》在日本公映之后获得了极好的反响，对日本当时的动画界造成了极大的轰动。这部电影不仅改变了宫崎骏的动画事业生涯，也改写了日本电影动画的历史，对日本的动画业产生了重要的影响。

1985年，宫崎骏与高田勋共同创立了吉卜力工作室。在这个工作室创立的最后10年间，宫崎骏开启了创作生涯的黄金时期，也造就了日本动画电影的辉煌历史。

工作室在成立之后的10年几乎以一年一部的速度推出动画电影：1986年，推出第一部动画电影《天空之城》，由宫崎骏导演；1988年，推出了高畑勋导演的《萤火虫之墓》，同年还推出了宫崎骏导演的《我的邻居多多洛》，这部影片在当年获得超高票房；1989年，推出了宫崎骏导演的《魔女宅急便》，同样广受好评。宫崎骏因此成为了20世纪80年代日本最受欢迎的动画导演，同时也是当时动画界最有影响力的人物。

进入20世纪90年代，吉卜力工作室依然在继续它的神话。1992年推出宫崎骏导演的《红猪》次年在法国安纳西国际电影动画节上获得了最佳长片奖。此时，宫崎骏还有意培养了一些年轻动画家，如望月智充，他在1993年导演了电视影片《听到浪涛》。再如近藤喜文，他在1995年导演了《侧耳倾听》。1994年间，高畑勋还导演了《平成狸

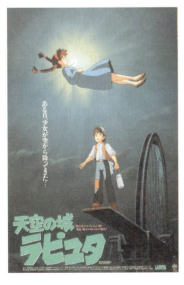 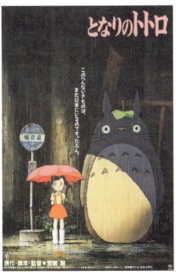 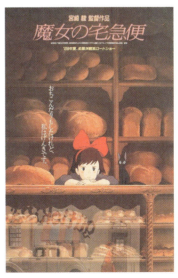

合战》。1997年，宫崎骏导演了《幽灵公主》，这部电影真正把宫崎骏推上了世界的舞台，让日本动画电影在西方大放异彩。1999年，高畑勋导演了《我的邻居山田君》。2001年，宫崎骏又再次发力，推出了轰动世界的《千与千寻》，这个片子让宫崎骏获誉无数。之后吉卜力工作室依然不断推出作品，质量上乘，精美依旧，但是都未能再现《千与千寻》当年所创造的辉煌。进入21世纪，吉卜力工作室的作品详见下表。

年份	片名	导演
2001年	《千与千寻》	宫崎骏
2002年	《猫的报恩》	森田宏幸
2004年	《哈尔的移动城堡》	宫崎骏
2006年	《地海战记》	宫崎吾朗
2008年	《悬崖上的金鱼姬》	宫崎骏
2010年	《借东西的小人阿莉埃蒂》	米林宏昌
2011年	《来自虞美人之坡》	宫崎吾朗
2013年	《起风了》	宫崎骏
2013年	《辉夜姬物语》	高畑勋
2014年	《回忆中的玛妮》	米林宏昌

3. 故事梗概

故事发生在日本的室町时代（1336—1573年），此时的日本社会正经历战乱。阿依努族（日本的原住民）村落突然被一只怪兽攻击。少年阿依努族王子阿西达卡为了保护村民与怪兽英勇搏斗，不小心中了邪神的诅咒。为了找到消除诅咒的解药，他赶往西方的铁镇塔达拉。

途中，阿西达卡遇到了一个流浪和尚，他其实是朝廷奸细，他告诉阿西达卡，麒麟森林的守护神——山神或许可以化解诅咒，于是他又前往麒麟森林。途中，他遇到了黑帽大人和她的运输队，还偶遇了幽灵公主珊和白狼。

之后，阿西达卡为了救助他人到了黑帽大人的矿山，在这里他了解了诅咒之谜。原来黑帽大人为了制造火药枪炮在森林开采矿铁，但是此举破坏了山林，引起了山林里动物的不满。黑帽大人在与动物的冲突中打伤了野猪神，野猪神才变成了邪神。然而阿西达卡同时也了解到，黑帽大人制造火药解救了很多原本生活在水深火热中的百姓。

一天晚上，珊骑着白狼又来突袭矿山，阿西达卡在冲突中解救了珊并逃离了矿山，然而他在混乱中受了伤。珊因为感激他，将他带到麒麟森林向山神求助。

不久，深受人类滋扰的野猪群决议与人类大战一场，以拯救自己的森林家园。战斗之中，黑帽大人带人前往麒麟森林准备射杀山神，珊、阿西达卡等人得知后急忙前去阻止。然而，黑帽大人还是用枪打落了山神的头。瞬间大地开始颤抖，世界在崩溃，山神所到

之处瞬间都变成死亡之地，阿西达卡和珊为了拯救世界，拼死从朝廷兵手中夺回山神的头。在天亮之际，山神拿到了头，却在太阳出来的那一刻轰然倒地。所幸它在倒地最后一刻将新的生机重新赋予了大地。树木又重新生长，花儿再次开放，阿西达卡身上的诅咒也消失了。在一片绿意盎然的大地上，生活又再次开始。

4. 影片分析

（1）视觉表现。

①色彩应用。

《幽灵公主》的画面风格是非常典型的写实主义，画面的色彩运用有独到之处。宫崎骏电影的色彩表现大体上看并没有直观的、易识别的风格，色彩丰富而亮丽。但是宫崎骏对色彩的运用极其重视。影片中所有的色彩选择和搭配都是经过严密思考和精心调配的。

第一，宫崎骏认为每个色彩本身带有特定含义，它可以传递信息，让影片更容易被理解。比如影片中的黑帽大人，她在影片中是个性格刚烈沉稳、内心强大的女子，因此她涂了艳丽的酒红色口红，穿着枣红色的衣服，外面是深色外套，这些颜色都在预示了她的内在性格和成熟度。而珊的服装则以白色居多，这暗示着她年少单纯的特质。

当阿西达卡提出要看枪炮的制作，黑帽大人带他至私人后院，在两人的对话场面中，黑帽大人身上的色彩有细微的变化，她的唇色从深酒红色变为稍淡的西瓜红，身上的衣服从里到外颜色都变浅了，黑夜中的场景不仅没有阴郁的气氛，反而有一丝淡雅，这让黑帽大人整个人的气质都柔和起来了。这一段情节正是在表现黑帽大人内心深沉而又善良的一面，画面色彩完全契合这段情节的主题。

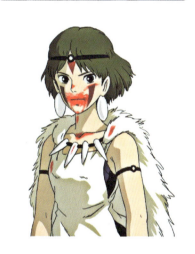

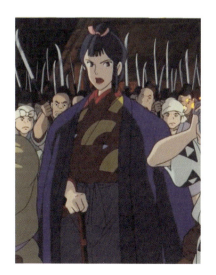

在珊偷袭进入矿山与黑帽大人对决的时候，此时黑帽大人的色彩又有了变化，她的外套颜色由原来的深蓝色偏向艳丽、更具有侵略性的群青色。此时黑帽大人凌厉而决绝，气势逼人。

第二，色彩在渲染故事气氛、调动观众情绪上也起到至关重要的作用，画面中不同的色彩之间还能交织出更多复杂的、多层次的含义。比如在矿山里，阿西达卡看到众多女子干活的场景，画面比较明亮，但并不艳丽，色彩饱和度低的大地色占大部分画面——背后大面积的墙、众人席地而坐的地面和大多数女性穿的褐色和灰绿色的衣服。只有两个女子穿红色的衣服，两个女子穿浅紫色和浅蓝色的衣服，但占图的面积非常小。唯一较大面积的是暗红色的踏板，因此画面整体色调偏暖。这就明确表现了矿山里大家生活的状态，占画面较多的饱和度低的色彩暗示着生活辛苦、工作乏味，少量的色彩以及整体的暖色调说明这里气氛欢愉，这暗示着大家内心是满足而愉快的。

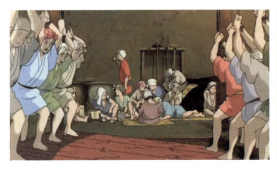

在片尾，山神已经倒地而亡，影片也并没有具体交代这个世界没有山神将会怎样。但是从画面中我们可以看到，青山的绿色中糅杂着明亮的黄绿，远处的蓝天和碧湖都透着清新的蓝色，整幅画显得清新明亮，偏暖色调。这预示了生机与活力，也暗示了众人将要面对的未来。

影片中诸如此类的色彩运用有很多，色彩表现都是精心设计与安排的。因此从这个角度讲，宫崎骏所有影片中色彩的使用实际上体现了强烈的个人风格特征。

②人物运动。

在运动层面，宫崎骏对流畅度、自然性有很高的要求。他早年在东映动画学习、制作动画，东映动画自成立起就立誓成为东方迪士尼，因而东映动画学习动画艺术表现和理念的对象是迪士尼动画电影。因此迪士尼式的现实主义必然会成为东映动画的核心风格。宫崎骏对动画运动的要求自然也与迪士尼动画风格一致：高度的流畅性和自然性。只是宫崎骏在不断积累制作动画的经验时，他在迪士尼原有的动画理念之上又对动画运动和真实感表现有不同见解，并推导出不同的处理方法。比如在处理人物的奔跑运动上，

宫崎骏认为，人物在奔跑过程中，势必有一刻是双脚离地的。而动画制作中如果一秒二十四格内人物跑四步，一步跑六格，如果有一格人物双脚离地，那么这个人物的运动表现最终看上去像没有力气似的，没有跑步的力量感。宫崎骏就是用这种独特的手法来表现真实，适当脱离现实，将动作抽象化以达到在意象层面上更真实的效果。用这种手法表现人物的跑步动作的手法被称为"宫崎跑"。这种不被理论所束缚的自由大胆的创作手法让影片在视觉表现上具有独特的韵味。

（2）故事人物与主题。

《幽灵公主》故事中充满了矛盾性和复杂性。影片中并没有体现出简单的二元对立的善与恶、黑与白、是与非。

第一，主要人物角色都具有一定的矛盾性。比如幽灵公主珊，她的外表与人类一样，但内心自我认同却是山犬。她对人类情感也是多面的，她憎恨黑帽大人以及对森林造成破坏的人类，然而对阿西达卡这样的少年又具有朦胧的好感与善意。珊的养父山犬一方面非常善良，所以收留并养育了非本族的人类珊，它非常爱她；另一方面它冷酷而又凶猛，它表示珊应该与森林共存亡。片中最具矛盾性的人物是黑帽大人，她外表强势冷静，为了达到目的在射杀动物时毫不手软，同时她还狂妄自大，面对山神毫不畏惧和迟疑，抬手便射落了山神的头。然而她内心又有善良柔软的一面，她所做的一切并不是为了私欲，而是为了帮助穷苦的百姓，让他们有尊严地活着。甚至对于人人避闪不及的麻风病人，她也面无惧色，温柔对待，照顾有加。

第二，影片的主题也具有一定复杂性。宫崎骏在片中虽然表达了个人的态度，但是实际也无意批判谁，故事的主题是探讨这些同在地球之上的各类生物如何相处、共同生存。故事中每个群体都表明了自己的立场，展现了自己正当的权益。比如作为动物一方的山犬、猪神等，森林是他们唯一生存的空间，失去森林就意味着失去一切；另一方是作为人类的黑帽大人及其手下，他们生活孤苦贫穷，部分人还恶疾缠身，而当时人类社会的落后、物资的匮乏使得他们不得不侵占森林资源以求活路。因此无论是动物还是人类，大家都是为了生存，只是在资源有限的情况下造成了利益冲突，因此双方都有合理的理由。那么到底该如何解决这个矛盾呢？宫崎骏在片中并没有直接给出答案，他只是在片中表达了一个观点：大自然是所有生命赖以生存的唯一空间，射杀山神、破坏大自然这种肆意妄为、毫无敬畏之心的举动是杀鸡取卵的行为，最终所有人要付出生命的代价。

（3）音乐。

宫崎骏动画电影的音乐制作人是久石让，他的音乐风格非常抒情、优美，极具感染力。在《幽灵公主》一片中，画面中瑰丽、博大的自然场景，不同角色在生活中的挣扎痛苦以及面对生与死的不甘和迷茫，音乐都能很好地表现这些元素和场景。苍凉广阔、荡气回肠的音乐中又暗藏了深沉的悲鸣之心，在电影中起到了画龙点睛的作用。

《幽灵公主》的主题曲也非常特别。主题曲的歌声犹如女声般透亮清丽，但是歌曲

的演唱者是男性，名叫米良美一。他使用的是一种特别的唱法形式：假声男高音唱法。这种唱法在西方中世纪时曾一度盛行。因为这种唱法对音色和发声技巧要求比较高，因而在常规乐坛中也比较独特。

5. 影片点评

宫崎骏自《风之谷》之后一跃成为日本最受欢迎的电影导演，20世纪80年代，他导演的电影票房都非常高，尤其是《龙猫》《魔女宅急便》这两部影片。《幽灵公主》于1997年推出，反响非常好，票房依旧很高。宫崎骏之所以能在20世纪80年代取得如此巨大的成功，这主要和当时日本动画的发展状况有关。

日本动画自20世纪60年代以来发展迅速，它瞬间成为少儿重要的娱乐文化方式之一。但是在20世纪80年代之前，日本动画几乎只集中在电视，自20世纪60年代东映动画转向电视平台后，大荧幕的动画就几乎再没有任何明显的新动向了。动画本身的发展也主要在故事层面，在此期间，日本动画故事的题材、类型极其丰富和多元，并且故事的受众年龄层次分布也非常广泛。但是电视动画这20年间在视觉层面上却没有质的飞跃。因此当宫崎骏的高品质动画电影出现时，很容易受到观众的喜爱。1984年，宫崎骏推出的《风之谷》不仅轰动了日本整个动画界，甚至实拍电影界对宫崎骏的影片都高度认可和赞赏。到了20世纪80年代末，吉卜力工作室每个新片的动作都会成为大家关注的话题。此时宫崎骏和吉卜力工作室在日本如巨星般存在。所有动画业内的人都希望能去吉卜力工作室工作学习，此时宫崎骏的超高人气已经无人超越。即便大友克洋在20世纪80年代末同样推出了品质极高的动画电影，也无法撼动宫崎骏在动画界的地位。

但宫崎骏在西方还是鲜为人知。他被世界关注并广受好评是从《幽灵公主》开始。但是宫崎骏的动画电影被西方尤其美国认可的原因与在日本完全不同。美国迪士尼动画电影是世界动画电影文化的源头，因此宫崎骏的动画电影单靠精美度难以让美国观众折服。宫崎骏能够在西方得到认可最主要的原因是宫崎骏创建了西方熟悉而又陌生的"异国想象域"。所谓熟悉，是因为宫崎骏的动画电影形式内核实际是迪士尼式的动画。宫崎骏在迪士尼动画理念之上从各个层面和维度上又作了适度日式差异化，这就是陌生的异国感。如《幽灵公主》，它在视觉表现也是精美的写实主义，色彩丰富而明媚。人物的运动追求自然性和流畅度，但是又不像早期迪士尼那般执迷于绝对的真实性。宫崎骏有自己独特的理念诠释真实，如"宫崎跑"。同时《幽灵公主》镜头的表现相对迪士尼动画更强调实拍的电影感，这让影片具有一定的视觉冲击力。最重要的差异是《幽灵公主》的情节比迪士尼电影的童话题材更复杂，在主题上更严肃，它的思想性和深刻性是迪士尼动画从未企及的。《幽灵公主》大体依旧属于家庭倾向，影片在视觉上没有过于刺激的暴力或色情的场面，在故事里上也没有过于晦涩、暗黑的主题，仅仅是把电影观众的年龄层从原来的幼儿提升到少年而已。此外，故事中结合了很多日本传统的幻想元素。

因此这个电影对于西方观众来说，一方面它充满了异域风情，提供了足够的奇观性，另一方面又能完全吻合西方的审美文化。同质性与差异性完美融合并存的特质让《幽灵公主》在西方一炮而红。

6. 意义与影响

《风之谷》的出现改变了20世纪80年代日本的动画界，后来彻底改变了动画的地位。《风之谷》在日本大众文化领域中被提升到艺术的层面，可与实拍电影艺术媲美。不过《风之谷》的影响也仅限于日本国内，因为20世纪80年代宫崎骏的动画电影在西方还鲜为人知。当时《铁臂阿童木》出口到海外时，虽然收视率较好，但也因其含有很多暴力、血腥、色情的元素在西方饱受诟病。西方对日本动画的印象一直停留在过去的印象：画面粗糙简陋，故事暴力色情。但是，《幽灵公主》的出现让西方彻底改变了对日本动画的看法，正是宫崎骏以及《幽灵公主》开启了日本动画获得世界性评价的新时代。

第五节 《怪物之子》

1. 影片基本数据

片名	《怪物之子》（The Boy and the Beast）	年份	2015 年
制作	地图工作室（Studio Chizu）	片长	119 分钟
出品	Toho 公司	类别	电影长片
导演	细田守	形式	二维动画
国别	日本	票房	4970 万美元

2. 导演介绍

细田守，1967年出生在日本富士山县。20世纪60年代正是日本动画飞速发展的时期，到70年代中期，日本动画的发展已经非常成熟，故事类型丰富多元，针对的年龄层也分布广泛。20世纪80年代，日本动画发展非常繁荣，已转向大银幕，宫崎骏、押井守以及大友克洋等人相继出现。可以说，细田守几乎是见证了日本动画的发展。细田守曾说过，他少年时在电影院观看了《银河铁道999》和《鲁邦三世：卡里奥斯特罗城》受了很大的触动。

细田守在高一时，参加了一个由东映动画组织的动画比赛，他把自己初中制作的动画片送去参赛，获得了第一名，细田守的动画才能第一次获得认可。细田守在大学时期选择的是油画专业，但是毕业后很快进入了动画行业。一开始细田守便作为动画师进入东映动画工作。他在东映动画当了6

年的动画师,积累了很多演出知识和分镜绘制等动画制作经验。他在业界内也获得越来越多的认可。1999 年,细田守导演了处女作短片动画《数码宝贝剧场版》,此时细田守开始初露锋芒。到了 2000 年,他导演了影片《数码宝贝——我们的战争游戏!》,其中的画面设计与色彩更是让人耳目一新,完全体现了数字时代的崭新感和时代感。

2002 年,细田守被调往吉卜力工作室以导演的身份参与制作《哈尔的移动城堡》。但是令人遗憾的是细田守因项目中断退出了该影片的制作。2005 年后,细田守在导演了长片动画电影《海贼王:祭典男爵和神秘岛》之后,他便离开了东映动画,开始以独立导演的身份继续动画创作。

细田守独立创作的第一部电影作品是《穿越时空的少女》,这部电影开始并没有受到各界的关注,然而清新的画面、细腻感人的情感成功打动了观众。电影通过观众的口耳相传最后成为了当年夏天最受欢迎的动画电影之一。2009 年,细田守推出了第二部电影《夏日大作战》,这部电影获得了巨大的成功。从这部电影起,细田守已经新晋为日本动画电影的一线导演。

2011 年,他与制片人斋藤优一郎共同成立了地图工作室。2012 年,工作室制作了第一部电影《狼的孩子雨和雪》,2015 年推出了第二部电影《怪物之子》。

3. 故事梗概

单亲家庭的 9 岁少年莲突然意外失去了母亲，为了躲避陌生亲戚的收养，他误入了怪物界，成为怪物熊彻的徒弟，并改名为九太。

怪物界的宗师即将转生为神，而熊彻和猪王山中有一人将成为宗师的继任者。九太在一次与熊彻的争吵后，偶然间回到了人世。但是九太对人类社会感到太陌生，他试图想要回归社会，因此结识了女孩枫。期间，九太还找了自己的生父。他对生父情感复杂，爱恨交织，九太意识到在他的成长中真正的父亲是熊彻。于是他告别了生父，回到了怪物界。

此时怪物界正在准备宗师候选人的比武大赛。熊彻与猪王山最终一决胜负，战斗非常激烈，两人实力不相上下，当熊彻快要击败猪王山获得胜利的时候，猪王山的人类养子一郎彦却突然变恶，偷袭了熊彻，继而消失了。当九太了解了一郎彦变邪恶的原因之后，他决定找到一郎彦，于是他再次回到了人间。在与一郎彦做最终的了断之前，九太先与枫告别。此时，一郎彦异变成鲸鱼并攻击了他们。一郎彦的攻击力十分强大，正当九太节节退败之时，熊彻突然呼唤了他，原来他已经转生九十九神变为大太刀，他与九太融合，成为九太心中的一把剑。借此神力，九太一鼓作气击垮了一郎彦心中的恶念，结束了这一切。最后，九太留在了人间，回到生父身边，准备开始新的人生。

4. 影片分析

（1）美术风格。

①色彩。

细田守的影片在整体视觉表现上细节丰富细腻，色彩明快清新。但是细田守的影片在很多细节方面具有很明确的作家性。

首先，人物造型无影化处理是细田守影片的标志性特征之一。通常日本动画的上色采用单线平涂的手法，即在闭合的线条轮廓里填充一个均匀的、色相一致的颜色，形成一个色块。一般来说色块与线条之间界限分明，以体现人物基本造型。为了能够更好地体现真实感，让人物在视觉层面上达到立体饱满的程度，就需要在画面上表现光影明暗。一般手法是用不同明度的色块来表现，亮部受光面用较高明度的色块填充，而暗部背光

面用相对低明度的色块来表现。在细田守的影片中，人物造型手法也采用单线平涂法，然而却没有用不同明暗的色块来表现阴影。平涂的色块和阴影的缺失必然凸显人物造型扁平化的特征，人物的真实感、写实感在一定程度上被抽离。在影片的画面中，明显可以看所有物体根据光线的方向都有着合理的阴影，然而人物却除外。

②人物造型设计。

人物造型也有风格化的处理，主要体现在轮廓描线上。人物轮廓都进行了适当的简化，作了很多的抽象与提炼。首先，在人物肢体外形轮廓的线条上，通常用来表现丰富细节的线条都被省略，仅以直线条和几个主要的转折点简洁地概括了人物大体的动作形态。其次，五官的描绘非常克制，即使在近景中，也不会添加更多面部细节。我们可以仔细对照人物和背景的细节处理，看出处理手法的倾向性。而在远景中，更是直接将五官忽略，省略身形肢体细节。总体上，在细田守制作的影片中，人物从线条轮廓到色彩都体现了一种抽象与提炼，尽显一种简洁、克制的风格。

③人物运动。

在人物运动的表现上，细田守的影片也传递了同样的理念——真实与抽象并存。众所周知，日本的电视动画通常不追求人物运动的流畅性和逼真性，时常会出现人物静态的图像。但是在动画电影中，全动态动画表现则是主流观念，最早以高畑勋、宫崎骏等导演为代表，他们追求流畅顺滑的人物运动表演，竭尽所能地逼近自然主义的真实。但是在细田守的影片中，并未推崇这种"真实"，当然人物动作整体还是比较自然，但是远未达到全动态、顺滑的程度，画面甚至还会出现人物静态的图像，展现细微的卡顿。下图展现的镜头中，除了彩纸在飘落、一郎彦嘴部在运动、镜头在缓缓推进之外，其他所有元素，包括一郎彦嘴部之外的肢体，都是完全静止的。

再看上图背景中的人物动作表现，街上或市场中人群的动作均是采用CG技术制作，这样人物动作必然具有手绘动画无法达到的流动感。当然这考虑了制作成本，这两种不同的运动表现风格的结合巧妙融合了真实与虚构，展现了一个真实与抽象并存的世界，构建了一种假想的现实。

（2）叙事策略。

《怪物之子》是围绕着成长主题而展开的故事，事件发生在父子之间。故事风格相对平淡、生活化。事件并未有一个主要、具体的矛盾冲突，而是由多个小事件组成。这个电影在叙事策略上有一个非常明显的特性，即叙事的逻辑都试图打造一种全知的格局，达成某种层面上的平面感。

《怪物之子》这部影片是一种人物在时间层面的横向式全知——以线形发展时间为故事轴线，在时间跨度层面上实现了一种完整全知性。故事描绘了九太的各个成长阶段：从9岁出走遇见养父，而后接纳养父，学习武术逐渐成长，到青春期遇见了爱情，同时他也面临着身份认同的矛盾，最终挣扎着自我成长为一个冷静而坚定的成年男子。主人公在故事中时间跨度较大，影片通过人物的各种遭遇，完整勾勒出他的人生轨迹。

5. 影片点评

观众对《怪物之子》的反响为两极分化，其中批评的声音主要集中在故事上，即故事缺乏主要矛盾，由于时间线非常长而造成一种稀薄感。那么该如何去理解细田守和这个影片呢？

将《怪物之子》看作一种社会文化的产物才能更好地认识作品的意义与本质。而细田守的电影，尤其《怪物之子》是典型的轻小说式的影片。

轻小说实际是御宅族文化的衍生，它与御宅族是一种因果关系。日本御宅文化研究者东浩纪在《游戏性现实主义的诞生》中指出 "轻小说的读者群与'御宅族'之次文化集团有着深厚的关联"。而"御宅族系文化的结构基本上展现了后现代主义的本质"，因此轻小说的本质实际是"后现代性质的一种小说形式"。这种小说具体的特征主要体现在两个方面。

首先是叙事方式上，后现代的消费者不再需要从故事中寻求生存的意义或价值观，

> 东浩纪于2010年凭借《量子家族》获得三岛由纪夫奖。他对日本的御宅文化及动漫有独到的研究，著有《动物化的后现代——御宅族眼中的日本社会》等多部评论集。

因此影片已不再追求故事的深刻性，因而以御宅族文化为核心的文艺作品（包括轻小说）都具有这样的特征。叙事逻辑的严密性和结构性被消解了，无结构性的情节编排不能对人物产生持续性、递进性的压力，放大冲突，因而故事意义的深刻性无从谈起。由此可见，细田守在影片中无意通过叙事来构建内在的深度，也无意探求文艺作品中常规意义上的思想性和深刻性。

其次，消费者对后现代主义作品中角色的需求和认知有着不同寻常的主张。东浩纪在《游戏性现实主义的诞生》中分析轻小说时曾详细论述过角色的问题。他指出，轻小说实际是一种角色小说，因为消费者消费的不是故事，而是角色，"角色是为了唤起消费者的欲望，满足情感投射"。因而在这样的作品中，角色会具有两种特质：要素化和后设叙事性。要素是指由人物某些固定的设计和设定组合而赋予角色某种风格或特质。这些设定可以是肉眼可观察到的表征，如外貌、服饰、特定手势与动作等，也可以是内在的某种行为模式。因为要素的组合都是为了凸显某种易识别的风格或特质，因而人物会体现符号化、扁平化的特点。在细田守影片中，角色虽然没有呈现流行的、典型的要素，但是角色在故事中的状态在不同层面上都体现了要素化的实质——扁平、缺乏真实内在。比如九太在影片中，故事一开始并未给九太设置明确的目标或欲望，影片中所说的成长、变强是非常模糊、抽象且空洞的概念，它没有依附在一个具体目标之上，因此从故事中所有的事件，如误入怪物界，师从熊彻，重回人界，寻找生父，认识女友等，可以看出九太的行动与选择缺乏一个一以贯之的动机或欲望，他的行动意义不明确。所有事件的设置也未能给九太施加实质的压力，缺乏压力的行动本身是不能揭示出人物的内在真相的。

后设叙事性是指人物与故事情节的脱离性之间并没有产生交织。它与要素化互为因果关系。当一个人物要素化时，他必然是后设叙事性的。因为人物是由要素符号来组建的，而非像传统叙事中由情节来丰富的。情节在这里只是角色存在的一个媒介，人物与情节不构成相辅相成的交织关系。情节的发展只能推动故事的表层发展，而不能丰富人物的内在，更不能发展人物的性格。所以九太等人物角色实质上是与故事情节相脱离的。

第六节 《你的名字》

1. 影片基本数据

片名	《你的名字》（Your Name）	年份	2016 年
制作公司	CoMix Wave Films 影片公司	片长	106 分钟
出品	东宝株式会社（Toho Company）	类别	电影长片
导演	新海诚	形式	二维动画
国别	日本		

2. 导演介绍

新海诚，1973 年出生于日本长野县。他家境富裕，很早开始接触电脑，在中学时期便非常热衷于钻研电脑，包括电脑绘图、编程、游戏、CG 创作等，这为他进行动画创作打下了基础。

新海诚在中学期间与其他日本少年一样，热衷于漫画、动画和小说。但在进入大学后，他所读的专业是日本文学，他还是青少年文学社团的成员。大学期间的经历对他日后的创作也有产生了诸多影响。在这期间，新海诚依旧热爱电影，1995 年他开始接触 MAC 和 Photoshop 等绘图软件，这为他日后的创作积累了一定的技术和制作经验。

1996 年，新海诚大学毕业后在游戏公司 Falcom 工作了 5 年，从事与游戏制作相关的视频和图像设计等工作。在此期间，他还结识了音乐人天门，天门后来成为了新海诚电影的音乐制作人。在新海诚 26 岁时，他进入了人生最迷茫的时期，他对自己的生活、工作感到心烦意乱。或许是为了宣泄情绪，或许是为了逃避生活，他开始创作影像作品《她和她的猫》。1999 年，《她和她的猫》制作完成，这是一个 5 分钟长的短片。这部处女

作虽然并没有产生特别高的关注度,但是已经初现新海诚的锋芒。2000年,《她和她的猫》获得了第12届DoGa CG动画大赛的最高奖。随后,新海诚便很快开始构思下一部创作,当时他正好有一个灵感并且Manga Zoo公司打算资助他的创作。这样一个契机让新海诚下定决心辞去工作专心投入动画创作,这就是后来的《星之声》。

《星之声》放映之后反响良好,打响了新海城在动画领域内的知名度。于是,新海诚趁热打铁,他打算制作一部更长、质量更高的电影。他很快集结了人马制作了《云之彼端》。这部影片约90分钟,于2004年上映。但是放映之后,当时的舆论两级分化,批评与赞誉互为参半。新海诚在回忆当年制作这部影片时,承认当时并未完全准备好,有很多尚欠考虑的地方。但是无论如何,这部影片让新海诚学到了很多东西,这是他个人创作生涯中一部非常重要的作品,也是他导演的第一部长篇影片。参与制作人员构成了新海诚团队,为新海诚建立了稳定的制作班底。

2007年,新海诚制作了时长63分钟的《秒速5厘米》,这部影片一上映受到极好的反响,一扫前部《云之彼端》曾带来的质疑。这部电影让他开始在海外名声鹊起。

2011年,《追逐繁星的孩子》上映。在这部影片的制作中,新海诚投入了很多的心血,然而事与愿违,观众的反映并如他所期待的那样,影片的剧情是最受诟病的地方。新海诚从中总结了电影的失败经验后制作了《言叶之庭》。在这部影片中,新海诚对脚本的控制显然有了顿悟,对故事的操控以及角色的塑造比以前更游刃有余了。2016年新海诚创作的《你的名字》上映,这部影片获得空前的好评,票房大卖。

3. 故事梗概

《你的名字》是一部爱情电影。影片主人公是一位巫

女世家出身的高中生三叶，她与奶奶、妹妹四叶生活在远离大城市的系守镇上。年少的她对外面的世界充满了的好奇，对都市生活心生向往，希望高中毕业后能去东京读大学。不知从何时开始，三叶经常会做梦成为一个生活在东京的高中男生。但是很快她便发现这一切并不是梦境，东京真的有一个男生泷，两人只是互换了身体，各自以对方的角色生活。两人由此结识。但是两人的互换是随机的，始终处于交错的状态，无法直面沟通。最主要的是，两人在互换身体回来之后并不记得对方的具体信息。他们的交流仅限于互换身体的时候写下笔记等再次互换的时候拿给对方看。互换身体的时候两人都经历了很多有趣、荒唐的事件，由此逐渐了解对方的生活，两人之间渐渐萌发了爱情。

有一天，泷突然发现，互换身体的事件不知何时停止了。于是泷打算直接联系三叶，然而三叶当初留下的电话号码却是空号。不甘心的泷决定与朋友一起亲自前往三叶生活的小镇去寻找她。他们一行人根据泷记忆的碎片一路寻去，却发现这样小镇似乎根本不存在，互换身体时在小镇的经历仿佛如同梦境一般。泷在疑惑、失落之余，用画把对小镇的记忆描绘了出来。正是因为这幅画，泷非常偶然地获得了关于小镇的信息。然而真相却令所有人震惊：这个小镇在三年前因被陨石击中而毁灭了，所有人都丧生了，包括三叶一家人。原来泷结识的三叶是三年前的三叶，现在一切都已化为乌有。悲伤的泷想起三叶作为巫女传人曾在一个仪式上做过口嚼酒，于是他不顾朋友的反对前去系守镇上寻找神社供奉的场所打算尝试挽救一下。泷找到了三叶做的口嚼酒之后喝了一口，又开启了一次身体互换。变成了三叶的泷在镇上找到了三叶的朋友，告诉他们所有的一切，包括陨石即将坠落毁灭小镇的时间。三叶的朋友们将信将疑地开始实施拯救小镇的计划。只是小伙伴的力量有限，还需要系守镇镇长——三叶的父亲出面通知镇民快速撤离，但是三叶的父亲觉得眼前的"三叶"怪怪的，并不相信她的说辞。泷明白只有真正的三叶才能说动她的父亲。泷扮演的三叶只好再次飞奔回到山上的神社，希望趁着黄昏灵气最强的时候把身体互换回来。火红的太阳在山边缓缓沉落，当在落山的一刹那间射出了极其耀眼的光芒，身体互换开启了。两人突然同时在交错的时空下出现，这是两人第一次真正地直面对方。然而这一时刻也非常短暂，他俩尽快相互告知对方的姓名，希望把对

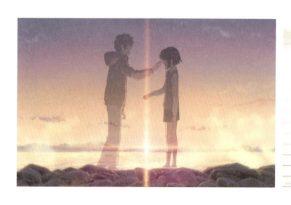
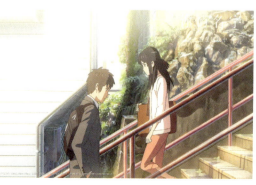

方的姓名刻在心中，日后还能再次见面。身体换回来的三叶飞奔到镇上，成功说服了父亲拯救小镇。然而她对泷的记忆却逐渐模糊。

陨石坠落五年后，泷成为了东京的一个普通青年，在社会上奔波，然而他不知道为什么心中始终有点空落落的。而三叶也如当年所愿去东京读大学，并在此留下生活。一日，泷在地铁车厢里看见对面交错的地铁车厢里有个女生，两人四目相望，泷突然感觉记忆深处某些东西在涌动。他赶紧在下一站下车，朝向那一站，一路狂奔，而这个时候在斜坡上，他遇见了那个女生，两人对望，同时发问："请问你的名字……"

4. 影片分析

（1）视觉表现。

①美术风格。

新海诚制作的影片最大的特点就是背景的视觉表现。画面精致唯美，影片中每一帧背景或场景都很唯美。片中的背景极度真实，色彩光影绚丽而又显得异常梦幻，可谓在真实中糅杂幻想。新海诚的影片运用的都是"实景描绘"，即在绘制动画的过程当中，采用现实场景中的景物拍摄并进行描摹绘制。因此新海诚电影中大部分场景在现实生活中都可以找到，《你的名字》也不例外。

②色彩与光影。

实景描绘首要的特质就是最大限度保留真实度。新海诚在描绘真实场景时会进行一种技术性的处理，在尊重客观现实的基础上以自己的主观感受进行艺术性创造，给影片中的场景增添一种超乎现实的梦幻感。新海诚制作的电影画面的另一个最重要的特质就

是丰富的光影效果。他钟爱利用光影夸张的效果来营造更丰富的影调,加强构图的纵深感,强调画中的明暗对比。因此影片的画面中有透亮耀眼的光芒和斑驳的阴影,或是直接投射的光线,或是物体折射的光芒。

　　为了保持画面的平衡,动画普遍提高了色彩饱和度和纯度。比如,在《你的名字》中,碧蓝清澈的天空,透亮耀眼的阳光,增添了画面色彩的丰富性,因此影片中整个画面光影交错,绚烂多姿。这种真实结合艺术性的夸张的手法,在观众观看电影时会产一种熟悉的亲切感,同时夹杂着超脱现实的微妙惊奇感。因此实景描绘一直是新海诚影片的主要特色和标志。

　　画面除了在视觉上表现光影色彩丰富的特点之外,画面由色彩与内容结合交织出的物哀气质也是新海诚影片独特的风格特质。"物哀"是日本文化艺术中一个重要的艺术美学思想类别。它最早是日本平安时代的美学概括,时至今日它已经是日本文化艺术和社会生活中重要的美学思想之一。"物哀",顾名思义,就是指人通过对物的感知、感觉而触发主观的带有些许哀怜的、伤感的情感、情绪。但物哀不仅只表达消极的情绪,更多还带有优美、沉静、淡雅的气质。物哀实际是因对人、对世界、对生命的认知而发出的感慨。新海诚影片的画面中都弥漫这样的气息,有一种冷静的惊心动魄。

　　在《你的名字》一片里,黄昏是这部影片的主要物哀元素。黄昏本身就带有强烈的悲情色彩,它意味着尽头、末日,灿烂而又悲伤。在影片中,黄昏是故事发展的关键情节,也是影片的高潮部分。最后泷与三叶第一相见和最重要的一次互换身体就是在黄昏

之时。而影片其他部分重要的情节也设置在黄昏时刻：三叶和妹妹四叶、奶奶上山顶放置口嚼酒，泷与前辈在天桥下了断似有似无的暧昧情愫，以及泷找到了系守镇的废墟等。末日气质完全契合了故事中"毁灭""失去"的元素，贯串在整个影片之中。

③人物造型设计。

新海诚并不擅长描绘人物，尤其是表现面部表情，2016年9月他在日本生活杂志 *EYESCREAM* 系列专访中曾承认过这一点。而且他还说，更主要的是他觉得没有必要描绘出来。所以新海诚在他的第一部短片《她和她的猫》中，女主人公面部的正面至始至终从未出现过。而第二部影片《星之声》中的男女主人公虽然有面部描绘，但线条生硬，眼神呆滞，该人物设计几乎可以说简陋不堪。直到新海诚有了稳定的制作团队时，人物造型才有明显的改善。《你的名字》也是如此。因此从这个角度说，新海诚笔下的角色从表象的造型上看可以说"没特色"就是它的特色。但是从内在塑造的角度看，新海诚笔下的主要人物都是青少年，气质纯真、青涩，身形纤瘦单薄。形象非常大众化，就如生活中常见的邻家少女、邻家少年一般。这对于观众来说很具有亲切感，容易代入移情。

（2）故事类型与主题。

爱情故事是新海城影片的重要类型。《你的名字》是一个带有超自然元素和神秘主义的爱情故事，并且家族的历代神女在少女期都会有灵魂互换的经历。这次与三叶交换身体的是泷，而泷只是茫茫人海中一个普通男生，在没有任何缘由的情况下随机被挑中。这对于泷和三叶来说，他们的相遇只能解释为命运的安排。

这是一个前世今生的爱情故事。在故事前半部分，泷与三叶相识并进行对话时，按故事中所设定的时间推算，在泷的时空下，三叶在三年前已经去世。换句话说，泷与三叶相遇过的不只是时空，越过的更是死亡之线。由此时空被扭转的那一刻作为一个阴阳相隔的分界线，三叶与泷在互换灵魂的时期是三叶的前生。历史被改写之后，三叶重生，这便是她的今生。在故事的最后，遵守能量守恒定律，改写历史需要付出代价，过去的记忆和情感都被抹去，所幸生死之交的经历还是在两人的心底里留下了一抹淡淡的痕迹。当三叶与泷终于在同一个时空之下相遇，在人群中的惊鸿一瞥，又回归到了冥冥之中的注定。

5. 影片点评

　　《你的名字》与新海诚之前的影片相比，故事叙事和风格有明显的变化：故事的结构更清晰，叙事性增强，情节的编排也更丰富。这部影片上映之后因为故事出现了前所未有的娱乐性，让新海诚的不少粉丝难以接受，觉得这是最不具有新海诚风格的作品。但是事实上，这部影片从视觉表现到故事内核实质都依然体现了新海诚的风格：御宅气质。

　　纵观新海诚所有的影片，基本故事内核都是如此，关注点只在于个人的情感与情绪。《你的名字》是一部包裹着御宅内核的爱情故事。我们从影片中人物的塑造可以充分看到这一点。影片中的两个主要人物非常脸谱化，或者说非常扁平。

　　人物的扁平化体现在三叶这个人物形象上，影片中三叶的表征只有她的基本社会信息：高中生，神女。三叶的举手投足、语言风格、装扮服饰都没有彰显她独特的个性和个人表达。她的人物的性格真相也不突出。故事的几个主要冲突事件只显示出三叶的普遍意义上的少女性格特征：可爱、害羞、温柔、善良以及青春期特有的小叛逆等。三叶在街边偶遇正在演讲的父亲，被父亲大声呵斥，三叶流露出的尴尬的神情；三叶被同学背后议论，她感到不快和无奈。故事的高潮，当陨石即将坠落在小镇之际，三叶狂奔着去试图说服父亲拯救小镇时，她依然没有显示出更深层次的性格真相。我们只看到了她的努力、坚定，仅此而已。因此她的外表与行动在影片中始终完全一致。由此可见，新海诚只是试图打造一个具有普遍意义的、符合大众心理幻想的邻家少女形象，而非塑造一个有内在、有血有肉的人物。

　　影片中的泷更是如此，他不仅仅是一个极度扁平的人物角色，而且还是一个稀薄化的角色。他在影片中的存在几乎只是为了让影片的爱情事件能合理推进。首先，稀薄化是指关于泷的信息极为稀少：男性，高中生，在西餐厅打工，特长是美术。这些信息完全不足以建立一个人物清晰的轮廓。并且这其中大部分设定还与男主内在性格无关，只是为了故事情节的合理性。比如在西餐厅打工只提供了一个空间场所，让三叶以泷的身份能够出现在他的生活中，与他的朋友发生联系。再如，泷具有的美术特长，这更只是为了让情节发展在关键时刻能合理地峰回路转：让泷在几近放弃时突然找到已消失的小镇，并发现惊人的过去。这些设定与角色本身并没有产生多重关联，事实上它甚至可以

被置换，并不影响故事合理进行。

稀薄化还指泷的男性气质在片中极为淡薄。从外貌上看，泷是一个眉目清秀、身体纤细、气质文静的少年，男性的阳刚、粗犷等气质特点都被弱化了。并且在故事编排中，互换灵魂的设定让影片中人物的性别界限尤为模糊。当泷的灵魂在三叶体内时，泷的行为特征呈现的是一个颇有英气的少女：泷在三叶学校打篮球，娴熟的动作灵巧而帅气；泷与嘲讽她的女同学发生冲突，发怒踢翻桌椅，霸气地抱臂而坐；泷为拯救小镇试图说服三叶的父亲时与其发生冲突，发怒揪住父亲的衣领。这些带有英气的行为表现与神情在三叶女性的外形下毫无违和感，作为女性反而显得更具有魅力。相反，当三叶进入泷的体内时，观众看到的是个带有女性特质的男孩。

如此说来，当人物形象单薄，脸谱化，缺乏内在的挣扎和性格的真相，故事是难以交织出实质的、复杂的情感故事的。这也就解释了有一些影评指出《你的名字》中的爱情的出现与发展没有一个合理的逻辑。由此可见，这部影片的主题指向并不是在揭示和思考爱情、生活及人性，而是在于描绘爱情的色彩，营造爱情的气氛而已。这部影片只有爱情的梦幻表象，表象之下缺乏现实主义的真实。这正是御宅式文化作品中典型的意象特征。

6. 意义与影响

虽然以传统电影美学理论的眼光来看《你的名字》，它有不够合理的地方。但是任何一部文艺作品都是文化的产物，若从这个角度来理解，《你的名字》的意义显然要超过作品本身。它的出现以及超高的人气和票房背后代表的是一个群体的心理状态和社会需求，它反映了日本现阶段的一个社会文化现象。东浩纪在观看《你的名字》之后曾在社交网络Twitter中评论说："御宅族的时代要终结了，因为御宅族也终于现实化了。"这个群体原先属于非主流或者小众文化的御宅文化，现在在日本甚至在东亚地区已经相对普遍化和广泛化。无论如何，《你的名字》很好地反映了当下的社会文化与状态，这一点就让影片具有独特的价值。

> "御宅文化"的本质是对"唯美"的追求，他们在现实中无法实现的审美观，甚至成为一种病态的执著。日本动漫文化的繁荣发展以及二次元文化、萌文化等迎合了御宅族的心理。

第三章
欧洲动画经典作品赏析

欧洲动画的发展与日本、美国大相径庭。欧洲一直未发展出成熟的动画产业，所以欧洲的动画也没有出现像美国和日本那样有相对统一、具有强辨识性的风格或流派。但也正因为如此，反而给动画艺术的发展提供了一个别样的自由空间，欧洲的动画艺术在形式、风格上以丰富多样著称。

欧洲内部的政治体制不同，根据其动画发展的特征大致可以分为西欧动画和东欧动画。西欧是资本主义社会，实行的是自由市场经济，动画艺术需要提供一定的商业价值才能在市场中存活。而动画本身就是成本极高的艺术，因此它在西欧的发展并不顺利。当时西欧商业动画发展缓慢，主要以模仿美国动画或者代加工美国动画为主。相对的独立动画领域稍微活跃些，主要是独立动画家凭借对动画的一腔热情在进行创作。

东欧的动画情况则截然相反。东欧大部分国家为社会主义社会国家，实行的是计划经济。当时部分东欧国家政府大力支持动画艺术的发展，因此政府投入了大量的人力和物力发展动画，这样动画艺术的发展避免了残酷的市场竞争。因此东欧的部分国家在20世纪40—70年代创作了很多动画艺术精品。然而在20世纪70年代之后，部分东欧国家的经济体制逐渐由计划经济转向市场经济，曾经蓬勃发展的动画也逐渐式微。

这一章共介绍了三部动画作品。第一部是法国的电影长片《国王与小鸟》。法国是现代艺术的发源地，对艺术一直有独到的见解。这部电影反映了法国在面对美国强大的动画文化影响时如何寻求、探索自己的动画艺术风格。第二部是英国的《黄色潜水艇》。这部动画的表现形式极其独特，它反映的是当时西方资本主义社会所流行的社会文化，因此在西欧动画中极具代表性。第三部是苏联动画大师尤里·诺尔斯金的短片《故事中的故事》，这部动画是定格剪纸动画。苏联在定格动画方面一直有着源远流长的历史，因此这部影片不仅仅是尤里个人的重要代表作，也是苏联动画艺术的一个重要代表。

第一节 《国王与小鸟》

1. 影片基本数据

片名	《国王与小鸟》	年份	1952年、1980年
出品	Gaumont 影片公司	片长	63分钟（1952）、87分钟（1980）
导演	保罗·古里莫	类别	电影长片
国别	法国	形式	二维动画

2. 背景介绍

（1）法国动画概况。

法国是欧洲电影的发源地之一。欧洲最早的电影机就出自法国的卢米埃尔兄弟之手。随后法国对电影艺术独特的认识和理念也一直引领着欧洲电影艺术的发展。法国有着非常深厚的电影文化，在世界电影历史上有着举足轻重的地位。然而，动画艺术在法国的发展却并不顺利。当时整个欧洲被分为西欧和东欧，两个地区不同的政治制度直接导致动画的发展状况各不相同。西欧实行市场经济，动画片因其自身艺术性的局限和高昂的制作成本而在自由市场中挣扎生存。当时西欧的动画电影长片几乎都是模仿迪士尼风格，而动画短片在市场中举步维艰。动画艺术形式只在广告领域中有生存的空间。西欧的动画艺术发展的整体状况大体都是如此，法国也不例外。

（2）导演介绍。

保罗·古里莫（1905—1994）是法国历史上最重要的动画大师之一。他一生中创了很多优秀的传统二维动画影片。他从小对画画感兴趣，特别爱涂鸦，因此在青少年

时期进入了美校进行了专业的训练与学习。学成之后，有一段时间他曾在画廊里从事相关工作，后来他还进入了广告、戏剧等领域工作。就是在这个时期，他结识了动画生涯中的重要人物安德鲁，也是在他的帮助下，保罗成立了自己的电影公司。1939年，他开始尝试用动画的形式进行创作。随后，他制作了好几部动画短片，逐渐在法国动画领域活跃并成为引人注目的动画人物。1944年，他创作的短片《偷避雷针的小偷》（*Le Voleur de Paratonnerres*），1946年该影片在威尼斯当代艺术展中拿下了动画大奖。1947年，他创作了《小小兵》（*Le Petit Soldat*），该影片在1948年的威尼斯当代艺术展获得了国际奖。这部片在1950年还获得了布拉格国际电影节动画片奖。保罗一生共创作了两部电影长片，其中一部是《国王与小鸟》，另一部是1988年的《旋转舞台》（*La Table Tournante*）。

《国王与小鸟》这部影片是法国动画史上第一部电影，也是最著名的动画电影长片，它还是导演保罗个人生涯中最重要的作品。这部电影从制作到面世经历了很多波折，这也让它成为历史上为数不多的制作时长达30年的动画电影。这部电影从1948年代开始制作，最初影片名为《牧羊女和扫烟囱的人》，当时法国动画界对这部片子寄予厚望，因为毕竟当时法国的商业动画片都无法摆脱美国动画的影响。当时，法国认为该影片可以成为一部法国对抗美国动画电影长片风格垄断的作品。然而由于保罗的合作人安德鲁在1952年未经保罗的许可把未完成的影片公诸于世，保罗因此停止参与制作。从1960年至1970年，保罗一直想把电影的所有权夺回来，并希望把剩下的部分按原计划制作完成。他将原版本中将近20分钟的内容重新进行制作，在1980年制作完毕。他将这部片更名为《国王与小鸟》，以区别于1952年的版本。

3. 故事梗概

电影改编自安徒生童话《牧羊女和扫烟囱的人》，由当时法国著名的诗人雅克·普莱维尔主笔。电影保留了童话故事的部分元素和情节，但是时空设置等都经过了重新设计。故事的开篇借一只反舌鸟之口讲述，它是正义的代表。

故事发生在一个叫塔基卡迪的国家中，该国建立在一片荒漠中。这个国家由一个名号为"夏尔第五加第三等于第八加第八等于第十六"的国王统治。他脾气暴戾，冷酷无情，喜怒无常，他憎恨每一个人，每个人也都憎恨他。因此，他是个十分孤独的国王。国王最喜欢的消遣活动就是猎鸟，反舌鸟的妻子就是被他猎杀的。

国王住在一个既现代又古典的雄伟城堡的顶端。城堡下是被压迫和奴役的百姓。城堡里面暗藏了很多陷阱与机关，国王只要对身边的人有一点不满意，就会把人扔到地牢里。一天半夜，国王正在睡梦中。他房间里的两幅画中的牧羊女和扫烟囱的少年从画中活了过来，悄悄地谈情说爱，并且准备私奔。但是房间里还有一幅国王的肖像，画中的国王也非常喜欢牧羊女，因此他试图阻止他们，却吵醒了国王。画中的国王看到发生的一切惊慌失措，慌乱中他按动了机关，把真国王扔到了地牢里。自此假国王便替代了真国王开始在城堡中生活。他命令警察护卫队搜捕牧羊女和少年，虽然反舌鸟一直在帮助牧羊女和少年与警察做斗争，但是最终还是被抓到了。牧羊女被迫与假国王结婚，而反舌鸟和少年却被关到了狮子笼里。

在狮子笼里，少年和反舌鸟煽动了狮子越狱，直奔假国王的婚礼。最后经过一场恶战，反舌鸟控制了巨型机器人并用它救出了牧羊女，摧毁了城堡，释放了城内所有被压迫的百姓。巨人最后吹了一口气把假国王吹到了天边。

4.影片分析

（1）美术风格。

①人物造型。

电影的美术风格大体上偏向现实主义，但是它的现实主义与当时迪士尼电影的视觉表现风格截然不同。因为它有非常强烈的独特风格，实际上它是超现实主义和写实主义的混合体。这主要体现在人物造型和场景设计上，两者的风格不同。人物是偏超现实的，它的美术风格上类似于早期迪士尼短片中的人物，线条圆润。在造型设计偏向19世纪末报刊上的传统讽刺漫画人物。人物在生理结构及五官表现上的设计背离现实世界的物理

原则，通过轮廓变形得到夸张甚至滑稽、可笑的效果，人物的扁平感较强。

②场景设计。

影片的场景设计主要为偏写实风格，肌理表现、空间形态表现都符合写实主义特征，并没有通过线条和色彩完全抽离现实的变形与夸张。但是建筑物的设计一方面在大致形态上具有19世纪梦幻城堡的特征，比如德国著名的天鹅堡，另一方面，城堡的具体细节又具有20世纪初典型的现代美术超现实主义风格——美国的精确主义（也叫立体现实主义）。精确主义（Precisionism）是20世纪初在美国兴起的现代艺术运动，20世纪二三十年代美术作品的题材大多是美国新建筑物，如大厦、桥梁、工厂，画面色彩内敛、冷峻。建筑物造型强调几何的形体感，线条简洁、硬朗、利落。画面整体强调现代都市工业化的气息。

国王城堡的风格与精确主义风格的美术作品中的建筑物如出一辙。因此电影美术表现出的最大的趣味性就在于它糅杂了古典的漫画式夸张和现代的超现实主义两种元素，通过两者的对比呈现微妙、复杂的诡异感、离奇感。

（2）故事风格与类型。

影片除了在视觉表现的层面上显现了复杂气质之外，在情节层面也体现了复杂性。这个故事具有一定的科幻性，含有很多科幻元素，尤其体现在国王的城堡设计上，它的外在形态虽然是传统城堡的轮廓，但是在内部的功能上却添加了很多异想天开的科幻设计。城堡内部有很多设置都是自动化的，如国王的宝座是可操控的，可以自动移动，在城堡内也可通过升降的飞行器移动。影片里还有一个重要角色是个可以操控的巨形机器人。

故事情节也有很多传统的奇幻元素，比如故事中时代与地点是完全架空的，牧羊女和扫烟囱的少年能从画中活过来并能在现实世界中与常人一样生活。反舌鸟能像人一样说话和思考，而其他动物动作则基本

保持现实世界的动物行为。这种非常规的奇幻元素和科幻元素的混合交织出奇妙的魔幻感。

5. 影片点评

毋庸置疑《国王与小鸟》在美术表现上体现了一定的独特性，但是这部影片最值得寻味的是在故事中埋下了各种文化的符号和政治隐喻。主人公夏尔国王隐射的是阿道夫·希特勒。国王的小胡子造型和发型就是取自于希特勒标志性象征。他的乖戾、喜怒无常以及残暴的性格也有几分希特勒的影子。国王在影片中还有一句经常提到的台词："工作就是自由。"（Work is liberal.）这句话是源自第二次世界大战时期一句标语"工作会让你自由。"（Arbeit macht frei.）该标语写在集中营的入口以及其他很多显而易见的地方。

影片中还有很多元素都能从其他文化中找到影子，比如国王的名号暗讽法国国王路易十六（Louis XVI）。城堡里的警察留着小胡子，带着圆顶礼帽，这一形象来自《丁丁历险记》中的一集 *Thomson and Thompson* 两个侦探角色。

故事通过情节编排来暗讽政治、揭露社会现实，这也是显而易见的。首先，国王住在城堡的顶端，城堡直插云霄，这象征着至高无上的权力，而地下城的人民象征着被社会压迫的底层。其次，城堡的外表整洁，井然有序，似乎象征着现代文明，然而它的内部却黑暗、丑陋，充满了痛苦，人民如奴隶般生活在暗无天日的环境中，绝望而又无力，他们未见过光明，也没见过外面真正的世界。城堡这种外表光鲜而内在丑陋的强烈反差给

人以荒诞而又魔幻的感受。

故事中还有一个非常重要的情节，国王的统治最终被推翻了，然而关键性人物是狮子，而不是被压迫在地下城的百姓。非常有讽刺意义的是，狮子在影片里也并不代表正义与善良，依然有着凶残、贪婪的本性，狮子之所以越狱以及反对国王只是受了反舌鸟的煽动。它们是为了自己的利益而非是因为同情底层人民而帮助百姓。这样安排似乎在暗示一种革命的真相，残暴的君王、被压迫的人们以及反抗的力量三者之间复杂微妙的关系。

影片最后的镜头设置意味深长。荒漠上，夜幕渐渐退去，阳光普照，曾经雄伟的城堡只剩一堆乱糟糟的瓦砾，孤独的机器人坐在废墟上思考着。它静静地望着那沙漠上逃离的人们远去留下的脚印。这时突然滚落一个小鸟笼，原来还有一只小鸟被关在笼子里，巨人伸手打开了笼门，释放了这个国家最后一个"囚犯"——小鸟，然后举起大拳，轰然一声把鸟笼砸碎了。

6. 意义与影响

这部电影被公认为是法国最伟大的动画电影。它对后来的动画电影制作也产生了多重的影响，其中包括日本著名导演高畑勋和宫崎骏。《国王与小鸟》电影的日文字幕就是高畑勋翻译的。他还说，当年看到影片里牧羊女和少年从画中走下来，感觉太神奇了。他就是从这个镜头看到了动画艺术独特的魅力，发现原来动画还可以这样做。这部电影除了这些奇幻元素对高畑勋产生影响之外，还让他看到了动画艺术表现的另一种可能性。动画形式可以用更柔和、幽默的方式

揭示现实社会以及人性的丑陋，展示人类历史中曾犯过的可怕错误以警示后人。而对于宫崎骏来说，《国王与小鸟》的视觉表现给他很大的启发。他说，《国王与小鸟》给他留下了深刻的印象，因为这个片子让他理解了如何在有很多垂直几何形体元素的画面中运用空间。他们在后来创作的《鲁邦三世：卡里奥斯特罗之城》里的城堡设计就参考了《国王与小鸟》中的城堡造型。

第二节 《黄色潜水艇》

1. 影片基本数据

片名	《黄色潜水艇》（Yellow Submarine）	年份	1968 年
制作	苹果影片公司（Apple Films）	片长	90 分钟
出品	联美电影公司	类别	电影短片
导演	乔治·杜宁（George Dunning）	形式	二维动画
国别	英国	票房	25 万英镑

2. 背景介绍

《黄色潜水艇》是一部音乐幻想喜剧电影动画片，整部电影由歌曲串联而成，使用的歌曲都是披头士事先录制好的，其中有四首是之前未曾发表过的歌曲，但是在歌曲中编织了一些故事情节。人物角色的形象是取自他们的一首歌《永远的草莓地》（Strawberry Fields Forever）的宣传影片里的造型。

在《黄色潜水艇》制作前，披头士已经参与拍摄了两部电影，第一部是《一夜狂欢》（A Hard Day's Night），观众反响不错。但是 1965 年时他们参与的第二部电影《救命！》（Help!）的反响和评价不是很好，评论界对列侬的批评更是毫不客气。

这段经历让披头士对拍摄电影的兴趣大减，他们之所以会答应拍动画电影，是因为考虑到动画片的拍摄对他们的参与度要求特别低，基本不需要他们本人亲自出演。事实上他们起初也的确没怎么参与制作，当时制作方在宣传时还曾宣称片子里披头士的角色会由披头士歌手亲自配音，然而这最终也没有兑现。不过后来披头士看到了动画片的初剪片，对它的风格大为惊讶，非常满意，于是又答应参与拍摄，因此电影的片尾有一段是真人实拍的镜头。

《黄色潜水艇》推出之后，评价非常好，票房不俗。当时《时代杂志》评论此影片"这部影片极度轰动"。1968年，该影片获得了纽约电影评论界特殊奖（New York Film Critics Circle Awards Special Award），1970年在格莱美奖中获得提名。

3. 故事梗概

故事发生在位于海底的青椒国（Pepperland），那是个充满欢乐的音乐天堂，人人都爱音乐。这个国家一直由青椒中士的孤独心乐团（Sergeant Pepper's Lonely Hearts Club Band）保卫。在这个国家的边缘有一群高耸的蓝山。一天，这个国家被一个住在蓝山之外的音乐憎恨者蓝色坏心人（Blue Meanies）突袭后沦陷了。他先用防音乐的蓝色玻璃天体把青椒中士的孤独心乐团成员都抓起来了，然后用架设在蓝山的大炮发射魔法炮弹，射出的箭把青椒国的百姓变为硬邦邦的石头雕像，再用绿色矩形苹果砸他们，把整个国家的色彩都吸走了。

后来青椒国的老国王就派了水手老弗雷德（Old Fred）来帮忙。老弗雷德驾驶黄色潜水艇到利物浦，在那里他找到了沮丧的林戈。老弗雷德说服他回青椒国。他还去找到了林戈的伙伴约翰、乔治和保罗，他们一起回到青椒国。

回到了青椒国之后，他们发现曾经充满欢乐的国度变成了恐怖、荒凉的地方。他们偷偷溜进管制仓库里偷了乐器，唱着《青椒中士的孤独心之乐队》开始反抗蓝色坏心人，最后坏心人不得不撤退。此时，坏心人的酋长开始发力反击，发射可怕的飞行手套，但是约翰唱着《你所需要的只是爱》就轻松击败了他们，这时青椒之国渐渐开始恢复生机，花儿也重新绽放。那些青椒国的百姓也渐渐从披头士四人的歌声中恢复了力量，拿起武器反击，最后坏心人不得不逃回他们的老巢蓝山。青椒中士的孤独心之乐队的成员都被救出来了。最后大家一起唱着《这太多了》，从此在青椒国快乐幸福地生活。

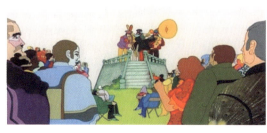
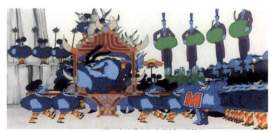

4. 影片分析

（1）美术风格。

这部影片最大的亮点就是它的美术风格，从色彩到造型都非常独特，整部片子在众多动画电影中显得与众不同，具有极强的辨识性。该影片的风格属于迷幻艺术风格，其特征主要表现在色彩风格上。影片在视觉上模拟、再现了人在吸食迷幻剂之后所看到的奇异景象。人在吸食迷幻剂之后对色彩和声音极度敏感。这就解释了为什么影片的色彩运用如此大胆狂放。影片所有的画面极其绚烂，色彩丰富。常规美学理论下的色彩搭配和规则在这里都不适用，艳红、碧蓝、草绿等很多饱和度极高的颜色同时出现在画面上，让整部影片充斥着侵略性和刺激性，挑战着常人对色彩的理解和接受能力。同时，各种颜色和造型的杂乱无序也是模拟了人在迷幻剂下失去理智的状态。

这部影片的美术设计是海茵茨·爱德尔曼。他出生于捷克斯洛伐克，是插画家和绘本画师。他在历史上并不太为人所知，但是正是他创作的角色设计和美术设计让《黄色潜水艇》在电影史中大放异彩。

（2）故事主题与意义。

故事的情节比较简单：披头士乐队用音乐带领百姓打败恶人，夺回自己的家园。但是结合当时的背景，其中的政治隐喻也十分明显。当时正值越南战争时期，西方社会上普遍有反战情绪，社会的主流文化也都秉持着拒绝暴力、宣扬和平的观点。其中披头士乐队的列侬更是一个和平主义者，他所有的作品都在宣扬爱与和平的价值观。《黄色潜水艇》的主旨正是批评战争与暴力，批评一切破坏美的事物，号召人们与丑陋、邪恶做斗争，让世界重现美好。

除此之外，影片里的造型设计使用了很多带有强烈隐喻的符号性元素，主要人物和元素各自代表如下。绿苹果代表伊甸园里的禁忌之果；蓝色坏心人头饰的元素取自米老鼠，这里暗指美国迪士尼文化对娱乐界的影响与控制；影片里所有人的默认手势是恶魔角（horn）手势，这里暗指西方的恶魔，因为恶魔标志性的符号就是头上的两个角。

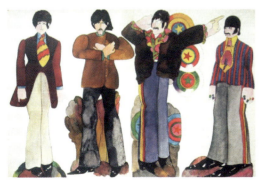

（3）音乐。

音乐是这部电影里的重要组成部分，如迪士尼的幻想曲一样，它是一部音乐动画剧。这部电影中出现了如下歌曲：《黄色潜水艇》（Yellow Submarine）、《艾琳娜·露比》（Eleanor Rigby）、《大家聚起来》（All Together Now）、《无处寻觅的人》（Nowhere Man）、《缀满钻石天空下的露西》（Lucy in the Sky with Diamonds）、《青椒中士的孤独心之乐队》（Sergeant Pepper's Lonely Hearts Club Band）、《你所需要的只是爱》（All You Need is Love）。当然，美版电影和英版电影的歌曲有些许差别。

5. 影片点评

英国虽然在世界文化和政治上都有着举足轻重的影响，但是在动画艺术方面则不尽如人意。事实上整个西欧的动画艺术发展都比较慢，并没有形成具有国家性辨识度的风格。《黄色潜水艇》可以说是英国动画史中唯一一个能在全球范围内产生巨大影响力的电影。当然从艺术的角度上看，它的整体风格非常具有独特性和强烈的识别性。但是这部影片之所以能在动画史上乃至娱乐文化历史中有一席之地，是因为它用独特的表现方式恰如其分地捕捉了时代精神。我们可以从影片中看到当时欧美的社会文化和政治形态。

20世纪60年代是西方一个非常特殊的时代，这一时期西方经历了一系列重要的社会文化运动。20世纪60年代正是第二次世界大战后在"婴儿潮"出生的婴儿长大成人的时候。这群年轻人在成长过程中经历了战

后的复苏，享受了经济的腾飞和物质的富裕，但是世界的大环境在当时又常给他们不安定的感觉。当时世界被分为两大阵营——资本主义和社会主义，双方陷入了冷战对峙。再加上当时美国发动了对越南的侵略战。因此年轻一代在这样的矛盾之下感到不安、虚无和迷惘，进而对乌托邦产生向往。他们质疑、挑战传统社会价值和观念。整个欧美社会宣扬自由主义精神，嬉皮士文化盛行。

迷幻剂从美国传入欧洲，于是英国的摇滚乐队都开始了迷幻剂之旅，包括披头士乐队的列侬。这就解释了为什么在20世纪60年代披头士乐队有很多不知所云的歌曲。其中就有《黄色潜水艇》，它是一首典型的迷幻剂之歌，在各方面都体现了迷幻的特征。首先，歌名"黄色潜水艇"的含义就非常不明确。关于它的解释有很多种，一种说法是"黄色潜水艇"本身就是一种迷幻剂的代号。也有人说这是迷幻剂吸食者逃避现实的欲望。还有一种说法就是它其实没有任何含义，它就代表了字面意思而已，因为列侬对潜水艇情有独钟。其次，这首歌的歌词也没有明确的含义，它描述的似乎是一个梦幻的世界。歌曲在声音制作方面还混杂了各种声效，如溪水声等，整首歌用声音再现了由迷幻剂引发的幻游之旅。

6. 意义与影响

在20世纪60年代，《黄色潜水艇》的风格独树一帜，因为当时的动画电影风格主要是梦幻、童真、可爱类型的，在此之前商业动画电影几乎被迪士尼动画垄断。《黄色潜水艇》的超现实主义以及大胆结合娱乐流行元素与当时所有其他的动画电影形成了一个鲜明的对比。大胆、诡异、具有颠覆性的动画片对观众来时说已经是遥远而陌生的事了，《黄色潜水艇》以视觉形式来表现当时的时代精神，再次让大家认识了动画艺术表现力的可能性。因此它的成功也是实至名归的，它是当时世界第一部能够在商业上盈利的非迪士尼式的叙事动画电影。

《黄色潜水艇》不仅仅是动画电影，它还是一个时代的符号、娱乐的象征。它对后来的艺术形式起到了多种层次的影响。比如在影像娱乐界，《黄色潜水艇》的元素经常用在影片中，以表示向该片致敬。美国导演特瑞·吉列姆（Terry Grilliam）在影片《别调整你的设置》（*Do Not Adjust Your Set*）和《巨蟒剧团之飞翔的马戏团》（*Monty Python's Flying Circus*）中的动画片段就是模仿了《黄色潜水艇》的有限动画的视觉效果。儿童节目《芝麻街》早期的几季动画也明显有着《黄色潜水艇》的美术风格。除此之外，《黄色潜水艇》的色彩风格以突破常规的色彩表现启发了艺术家们对迷幻的认知，带来了一股迷幻艺术的热潮，为后来画廊中很多动画迷幻实验作品打开了新感知之门。因此，《黄色潜水艇》在动画史上与其说是一部动画电影，不如说它是一部融合了多种艺术形式与类型的超现实艺术作品。

第三节 《故事中的故事》

1. 影片基本数据

片名	《故事中的故事》（Tale of Tales）	年份	1979年
制作	系尤斯特姆影片公司（Soyuzmult Film）	片长	29分钟
导演	尤里·诺尔斯金（Yuriy Norshteyn）	类别	动画短片
国别	苏联	形式	定格动画

2. 背景介绍

（1）俄罗斯动画概况。

俄罗斯的动画历史非常悠久。它的动画艺术发展与欧洲大陆尤其是西欧国家相比状态非常不同。苏联实行计划经济，政府在政策上和资金上对电影艺术以及动画艺术的发展提供了很大的支持，因而动画艺术的发展比西欧国家成熟。

苏联和西欧都有着深厚的电影传统，但是它们各自秉持的理念却非常不同，因此动画风格的发展走向也不同。当时德国和法国的电影艺术受到塞尚后印象主义的影响，否定电影的叙事性。他们认为电影的艺术形式不能被叙事束缚，而是要从中挣脱出来寻求自身的美学。因此这些艺术家都在积极探索并寻求纯粹的电影美学。因此德国当时有一批电影属于抽象主义。法国由于还受到了20世纪初达达主义艺术运动的影响，更追求无理性、反逻辑的艺术表达。因此德国、法国的电影艺术以及动画艺术有着典型的超现实主义特征。而苏联的情况则完全不同。这是因为列宁曾在《党的组织和党的文学》中明确地主张，"电影应该是为大众服务的艺术"，"而不是具有抽象意识的知识分子的艺术"。因此影片要表现社会内容的内在冲突，而不是强调形式主义的外在冲突。这就和同时期的美国电影文化有一定的相通性，即注重叙事。在这样的理念的指导下创作电影时，

从内容到视觉表现必定都要相对通俗，并具有娱乐性，这样的创作理念自然也渗透到动画影片里。

在20世纪30年代，苏联的电影文化界认为动画艺术应该为儿童服务，因此大多数动画家都致力于制作儿童动画片，内容多以童话或者民间传说为主。在美术风格上则是受到迪士尼动画的影响。因为当时正值迪士尼动画艺术走向辉煌。迪士尼动画精美华丽的视觉表现深深震撼了苏联动画艺术家和政府，并得到认同。此外，迪士尼动画艺术的通俗性和娱乐性也与苏联当时的艺术创作理念吻合。因此，苏联也顺理成章地开始学习迪士尼动画风格与制作手法。在20世纪30至40年代时期，苏联主要用赛璐璐制作二维动画片。这一阶段创作的很多经典影片带有典型的迪士尼动画风格：色彩华丽，细节精美，造型写实，人物流畅逼真，空间表现立体感强。直到20世纪50年代后，苏联的动画从制作手法到故事内容才开始变得丰富多样。尤其故事会隐含较多适合成年人的元素，比如讽刺和隐喻等。

（2）导演介绍。

尤里·诺尔斯金是苏联最重要的动画导演之一。他出生在莫斯科东北部的一个小村庄里，在莫斯科郊区长大。他的父母经历过第二次世界大战，父亲在他14岁时便早早过世。他早年在艺术学校学习，后来又进入索尤斯特姆影片公司（Soyuzmult Film）学习绘画。索尤斯特姆影片公司是苏联史上最重要的影片公司。它成立于1936年，为苏联创作了很多动画影片，谱写了苏联动画史，也为苏联培养了很多动画艺术家。尤里·诺尔斯金便是其中之一，他在这里开始了他的动画创作生涯。他20岁时便开始在索尤斯特姆影片公司工作，参与了多部影片的制作。

1968年，尤里开始独立创作、导演动画影片，之后因其独特唯美的美术风格、细腻的情感表现而逐渐在国际上声名鹊起，为世界留下了很多经典的动画作品。他的作品大多改编自民间故事，由剪纸定格动画手段制作。其中最广为人知的作品是《狐狸和野兔》（The Fox and the Hare，1973年）、《鹤与鹭鸶》（The Heron and the Crane，1974）、《迷雾中的刺猬》（Hedgehog in the Fog，1975年）。其中《迷雾中的刺猬》深受观众的喜爱。宫崎骏曾表示，《迷雾中的刺猬》是他最喜欢的作品之一。《故事中的故事》创作于1979年，是尤里唯一一部具有自传性质的作品，是苏联也是他个人创作生涯中最重要的作品。它屡次在重要的国际动画节上获得大奖：1980年同时获得了萨格勒布国际动画节最高奖、渥太华国际动画节最佳短片奖和法国国际电影节的最佳评审奖。2002年，它在萨格勒布国际动画节中被选为世界最佳动画影片之一。

3. 故事梗概

《故事中的故事》虽然是带有自传性质的影片，但是本身没有太强的叙事性，没有明确的故事线和情节，因此是一部让人很难明确理解的影片。但是影片的整体风格非常具有诗意，从画面到音乐都非常优美，表达的情感细腻而又直白。因此从这个角度看，该影片具有非常强的观赏性。影片是由几个没有直接关联的叙事单元组合而成，大体可以分为两条故事线。一条线是以小灰狼为主人公，描述了它的经历。另一条线则类似回忆片段，没有固定的主要人物，而是多个不同的人物分别出现在不同的片段场景中。每条故事线被拆分成几个单元交错并行。两条线在美术风格上也略有不同。

第一条线片段1：母亲在给怀中的孩子哺乳，小灰狼站在暗处静静观察，看着小婴儿大口吃奶。小灰狼家后院黄色的秋叶纷纷落下。

第二条线片段1：河边，金色的黄昏下，诗人时而为写作而苦恼，时而弹琴唱歌。一位母亲一边洗衣服一边哄着哭闹的婴儿。小姑娘和水牛在跳绳玩耍。

第二条线片段2：路灯下，空地上，年轻的情侣在音乐中相拥跳着交谊舞。突然，所有的男士都被征去当兵了。

第一条线片段2：小灰狼一个人在自家后院独自玩耍，时而寂寞地看着外面的世界。

第一条线片段3：小灰狼晚上在野地里烧起了篝火准备烤已经发芽的土豆。

第二条线片段3：冬天的公园里，小男孩一边吃这苹果，一边幻想与乌鸦交朋友。

父母坐在长凳上吵架，突然两人起身把孩子拽走了。孩子吃了一半的苹果掉落在厚厚的雪地上。

第一条线片段4：小灰狼一边吃着烫嘴的土豆，一边哼着歌。吃完了，小灰狼就望着篝火发呆。

第二条线片段4：在战火炮弹轰炸的背景下，舞会还在进行，只是很多男人已经回不来了。仅有几个穿着军装的士兵在跳舞，也有已成残疾，再也不能跳舞。

第一条线片段5：母亲还在给怀中的孩子喂奶，小灰狼站在暗处静静观察。它看着小婴儿大口吃奶，眼里流露出羡慕的神情，忍不住咽了下口水。

第二条线片段5：在河边，一家人一边吃饭一边聊天，妈妈身边依然是那个婴儿。小姑娘和水牛还在跳绳。一个男子背着行囊走来与大家告别，然后逐渐走远。

第二条线片段6：太阳已经下山，黑夜开始笼罩，妈妈推着婴儿车喊小姑娘回家，小姑娘不情愿地走了，留下落寞的水牛在河边叹气。

第一条线片段6：小灰狼偷偷拿了诗人的稿子跑到森林，跑着跑着，手里的稿子变成了大声哭啼的小婴儿。小灰狼手忙脚乱地找了一个婴儿车试图哄他睡觉，哼着半生不熟的摇篮曲。

影片最后一个片段，两条线融合在了一起：雪后的公园，大大的绿色苹果纷纷从树上落下来，树下还是那个望着乌鸦的小男孩在啃苹果；小灰狼在树丛中偷偷看着他；士兵在黑夜中背井离乡去战场；河边，妈妈依然在洗衣服，小姑娘和水牛在闹别扭；小灰狼家的后院里是萧瑟的秋季；夜幕降临，昏暗的路灯亮起来。火车呼啸而过……

4 影片分析

（1）视觉表现。

①美术风格。

影片整体表现出手绘风格。丰富的细节、柔美的视觉感受体现手工的精致感，艺术性非常强，同时又有很强的观赏性，画面柔美，细腻。

首先，人物造型有一种能瞬间俘虏人心的魅力。比如影片主角小灰狼的设计，笔触粗糙，色调灰暗，五官的设计并不复杂，寥寥几笔却把角色面部复杂而奇特的表情描绘得细腻而充分，肢体动作细腻而精准地展现人物内心和情绪，这些让小灰狼有一种非常特殊的萌感，显得有层次感，内敛而细腻，让人记忆犹新。

其次，影片的美术风格具有绘画的写意感，写意意味着抽象与提炼，然而画面的意境表达却十分真实，犹如中国的水墨画，用非写实的手法表现真实的意境。比如在黄昏时河边的场景，金色耀眼的夕阳，波光粼粼的河面，这种怀旧感的意境表达准确动人。

②人物塑造。

影片里人物众多，但是每个人物的造型、姿态都经过精心的设计和准确的捕捉，并表现了每个人物的特质，比如小女孩任性霸道，水牛憨厚倔强，小灰狼怯弱孤独等。

人物的动作表演也刻画得非常细腻，人物的表情以及微小的动作让情绪或情感表达非常传神、生动。比如小男孩嚼苹果时，腮帮子一鼓一鼓的，准确地表现了小朋友婴儿肥的脸蛋形态。黄昏，小猫在桌子上打盹，偶尔用小爪子挠一下屁股，这种夸张、拟人的动作在画面中毫不违和，显得格外有趣，把小猫慵懒的状态描绘得非常传神。再比如，小灰狼偷诗人的画时，诗人侧坐着，斜眼偷偷观察着小灰狼，嘴角露出一丝嘲笑。

在这个 29 分钟的影片中，每个人物的时间并不多，我们对他们的信息也知之甚少，但是影片里的每个人都很鲜活。即便影片是非叙事性的，我们不能准确捕捉导演具体的表达意图，但是观众依然能够在动画中感受到生活真实的气息和鲜活的生命力。在这种

《故事中的故事》用超现实主义的手法，将不同的故事穿插在一起，展示了对战争、理想和生存死亡的哲学思辩，蕴涵了整个民族凝重的历史感和反思性。

生动的趣味性中又糅杂着伤感、怀旧的情绪，让人全然沉浸在影片的气氛中，久久不能忘怀。

（2）叙事风格。

影片故事是非叙事性的，它缺乏一个有逻辑的情节。每个叙事单元都有一定的独立性，然而又有一定的相关性，各个叙事单元编排得如诗歌一般，节奏、韵律在其中交错出现。同时画面表现非常具有观赏性，唯美而细腻。这一切让整部影片充满了诗意和美感，其中的情绪表达也非常精准确和直白。即便观众不能明确导演具体要叙述什么事件，然而每个人都能理解导演所想表达的某种思绪和情感。这样的影片无需观众用理性来思考、解读影片，只需要观众用心和直觉来感受、体验影片，从而获得情感上的满足与享受。

（3）故事主题与意义。

显然故事包含着太多来自个人生活经历和情感的隐喻，用符号化的形象来呈现。我们很难明确理解导演具体的意图，但是影片画面中所散发的孤独，乡愁，幼时的友情、幻想，亲人的离别，战争的伤痛等情感信息都能被大众理解。

5. 影片点评

尤里的创作都是定格动画中剪纸动画（Cut-out）。他的定格技术极其精湛与高超，很多视觉特效的处理，比如迷雾、水波，效果逼真。很多专业动画人员都难以察觉尤里到底用的是什么方法来实现的这种效果。除此之外，他的整体视觉表现风格与我们所看到的常规定格剪纸动画的风格相差甚远。通常剪纸动画在人物造型上会凸显剪纸艺术的特征来强调影片的美术风格。比如中国上海美术电影制片厂的《猪八戒吃西瓜》，它利用的是中国传统皮影戏人物造型的视觉元素，其中造型中粗线条硬朗的轮廓线是典型特征。再比如，德国动画艺术家洛特·蕾尼格（Lotte Reiniger）的代表作《阿基米德王子历险记》，她凸显的是人物剪影的特质，因此人物造型的边界线也非常清晰明确。而尤里的剪纸动画，在人物和场景的造型上却刻意隐含了剪纸中光洁的轮廓性特征。画面

强调的反而是手绘的细腻笔触，让画面充满柔和的质感和丰富的肌理。这样的表现对剪纸动画制作工序和技艺的难度、要求是极高的。

尤里的动画在画面上特别强调空间立体性。而剪纸动画事实上是一种扁平感特别强烈的一种艺术形式，这个特点尤其体现在空间表现上。如洛特·蕾尼格的动画，虽然她的影片也很强调空间纵深感，然而在镜头运动时，人物和场景层次的扁平感显而易见。但是在尤里的动画中，空间表现的是三维立体感，还具有美术绘画中强调的空气感。在尤里的动画中，空间是在流动的。尤里利用多层的摄影技术让背景充满多层次的细微变化。这一系列的特质都是手绘动画所能展现的特质，而当尤里把剪纸的特有动态效果与手绘动画的精致细腻感完美结合在一起，这样的双重特质不仅使他的作品在视觉表现上别具一格，也拓宽了剪纸动画艺术形式的边界，使得他的作品成为动画艺术殿堂中当之无愧的瑰宝。

参考文献
References

[1] 津坚信之. 日本动画的力量 [M]. 秦刚，赵峻，译. 北京：社会科学文献出版社，2011.

[2] 东浩纪. 动物化的后现代 [M]. 东京：东京讲谈社，2008.

[3] 东浩纪. 游戏式写实主义的诞生 [M]. 唐山：唐山出版社，2015.

[4] 波德维尔，汤普森. 世界电影史 [M]. 北京：北京大学出版社，2014.

[5] 利奥塔. 后现代状况：关于知识的报告 [M]. 长沙：湖南艺术出版社，1996.

[6] 麦基. 故事：材质、结构、风格和银幕剧作原理 [M]. 天津：天津人民出版社，2014.

[7] 德尼斯. 动画电影 [M]. 杭州：浙江大学出版社，2013.

[8] Carol Stabile. Prime time animation: Television animation and American culture[M]. London: Routledge, 2003.

[9] Katherine A. Fowkes. The fantasy film[M]. New Jersey: Wiley-Blackwell, 2010.

[10] Leonard Maltin, Jerry Beck. Of mice and magic: A history of American animated cartoons[M]. London: Penguin, 1987.

[11] Giannalberto Bendazzi. Cartoons: One hundred years of cinema animation[M]. Indiana: Indiana University Press, 1994.